〈明代〉

董其昌 書法 〈行草書〉

月刊 書藝文人畵 法帖시리즈

35 동기창서법

研民 裵敬奭 編著

月刊 書藝文人畵

序 言

　行草書가 한층 발전된 시기인 明, 淸代의 뛰어난 서예가들의 작품을 공부하고 연구하는 것이 나의 즐거움이 된지도 꽤 오래 되었으며 또 고인의 글을 보노라면 깊은 감흥이 일어 시간 가는 줄도 모른다. 공부하는 과정에 틈틈이 모아 해석하고 분류하여 놓았던 법첩들을 다른 書學者들을 위해 도움이 될까 하여 정리해 보았다.

　明나라 中期부터 淸나라 中期까지 거의 270년 간은 중국서예에 혁신적인 신장이 있던 시기였다. 걸출한 서예가의 열정적 예술혼은 우리에게 지금도 큰 영향을 끼치고 있다. 그 中心 인물이 董其昌으로 古法을 연구하고 진솔하게 자기의 깨끗한 성정을 담아낸 평담함 운치를 지닌 그의 작품을 보노라면 그의 품격 높은 예술성을 이해 할 수 있을 것이다.

　이 책이 그의 예술혼을 이해하고 古法을 연구하는 기회가 되기를 간절히 바란다. 내용이 난해한 부분도 있어 미진하고 부족한 점 느낀다. 잘못된 점 바로 잡아 주시고 모자란 점 선배 제현들의 너그러운 이해를 구할 뿐이며 오늘도 서예를 사랑하는 모든 분들에게 조금이나마 도움이 되었으면 한다.

　금번 작업을 기해 열심히 공부토록 해주신 菊堂 趙盛周, 昔亭 金晟均선생님과 文鄕墨緣會, 學而同人 會員들에게 진심으로 감사드린다.

<div align="right">

2007年 2月　日

撫古齋에서 **裵 敬 奭** 謹識

</div>

董其昌에 대하여

董其昌(1555~1636)의 字는 玄宰이고, 號는 思白 또는 香光居士이며 江蘇省의 華亭(지금의 上海 松江)사람이다. 1589년에 처음으로 進土가 되어 光宗이 즉위할 때 그를 태상소경으로 국자사업을 맡겼다. 이후 禮部尙書까지 영달하였는데 死後에는 文敏이라는 시호를 받을만큼 高官政治家였으며 書法으로도 뛰어나 훌륭한 一家를 이뤄 明末 六十年間 서단의 第一人者로 명성을 크게 떨쳤으며 그의 작품을 구하려는 이가 구름같이 몰려들었으며 지금까지도 그의 훌륭한 예술성은 서단에 영향을 미치고 있다.

董其昌은 어려서부터 천부적 자질이 있어 이름을 날렸다. 그는 산수화도 잘 그렸고 禪으로 그림을 論하여 이를 南北宗으로 나뉘었다. 그는 남종화를 정통으로 보았으며 그의 영향은 후세에 영향이 컸다. 글씨로는 그의 글씨는 당대에 크게 뛰어났다. 그는 일찍이 말하기를 "내가 글씨를 배움에 있어 열일곱에 처음으로 안진경의 글을 배웠고 다시 우세남을 배웠으며 결국 당의 글씨가 진과 위나라보다 못하였다고 하였다. 그래서 황정견과 종요를 임서하였는데 그러나 스스로 古法에 못미침을 깨닫고 더욱 열심히 공부한 후 스스로의 정신세계와 이치를 더하는 격식높은 자기만의 서체를 이루려고 노력하였다. 嘉興으로 놀러가 당시 소장하던 왕희지의 진적을 보고 자만하였음을 깨닫고 가일층 스스로를 채찍하였다. 이후 이옹, 서호, 양응식 미불의 필의를 참고하고 20년간 宋의 글씨를 보고 해결점을 얻었다. 그후 조맹부를 연구하며 옛것을 집대성한 사람으로 일컬어지면서 그의 서예는 크게 변한다.

그는 일생동안 엄청난 양의 작품을 창작하여 董體라는 일가를 이뤘고 이후의 서예에 큰 영향을 미쳤다.

그는 말하길 "나의 글을 조맹부와 비교하면 각각의 장단점이 있는데 행간이 무성하고 조밀하여 모든 글이 동일함을 조맹부에 미치지 못한다. 만약 역대의 법첩을 임서함에 있어 그가 십분지일을 얻었다면 나는 십분지칠을 얻었다. 그의 글은 속기의 형태를 띠지만, 나의 글은 생생하여 생기의 빛을 얻었기에 글에 진솔함이 있고 뜻이 들어 있으니 이것은 그가 한수 양보하여야 할 것이다. 그러나 나의 글은 창작의 뜻이 조금 부족하다" 고 하였다.

明말기에서 淸초기에 이르는 서예가 들은 그의 글씨에 무척 높은 평가를 하고 있으며, 특히 康熙 황제는 그의 글을 특히 좋아하였다. 그의 저서로는 〈畵禪室隨筆〉과 〈容臺集〉이 있다.

동기창은 주로 행초서의 작품이 뛰어났고 古法을 위주로 연구한 흔적이 많이 나타난다. 이는 자기의 진술한 성정을 담아 표출하였기에 古朴하고 담백한 자태가 담겨 있으며, 천진난만한 가운데 자연스러움과 평담한 운치를 느낄 수 있다.

서예사에 있어 각 시대마다 뛰어난 수많은 서예가가 있었으나, 옛 것을 法으로 삼고 작품에 진솔한 성정을 담아 예술적 품격을 높여 후세에 큰 영향을 끼친이는 많지 않다.

아직도 서학자들에게 範本으로 쓰여지는 그의 주옥같은 글씨를 연구하는 좋은 기회가 될 것으로 여기며 이 책에서는 그의 대표적인 행초서만을 모았다.

이 책이 그의 예술가적 높은 경지를 이해하여 법고창신의 좋은 기회가 되길 기대한다.

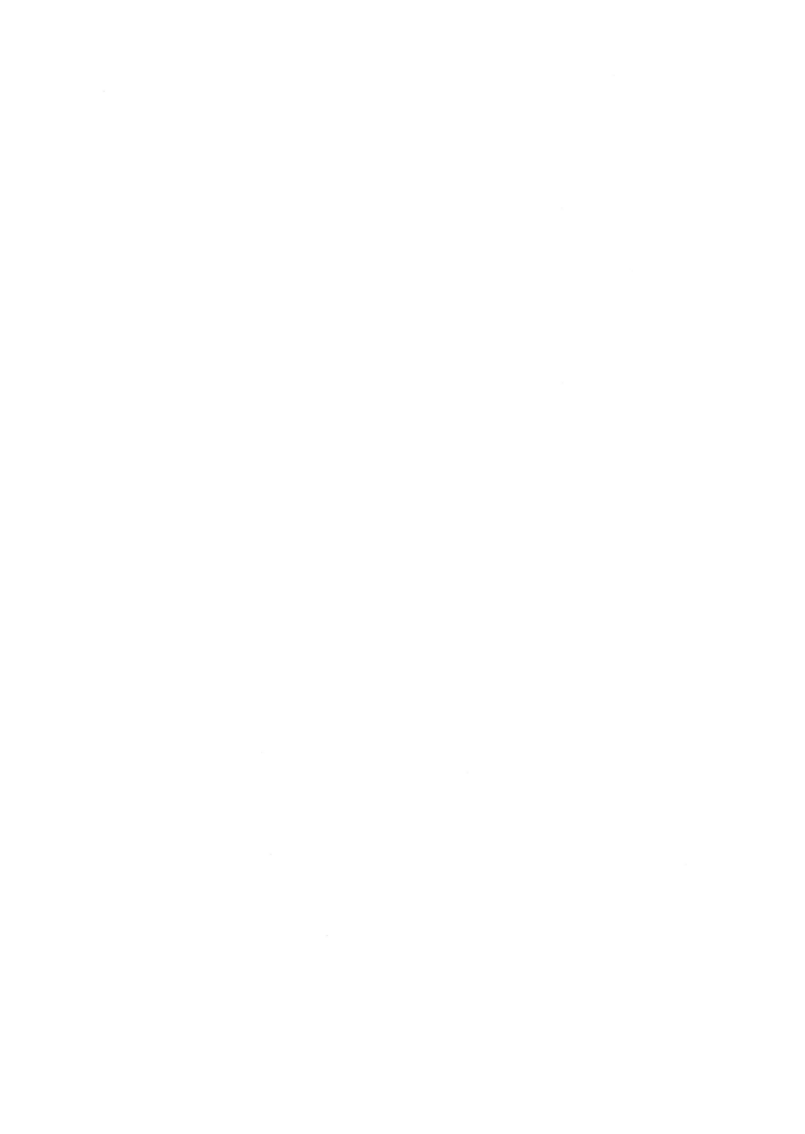

目　次

董其昌書法

①上西樓 春暮
〈陸游 詞〉

江頭綠暗紅稀
燕交飛忽到當
年行處恨依依

강나루 푸르러 아직 붉지도 않은데 — 제비는 번갈아 날아오르네 — 문득 그해 놀던곳에 이르니 — 한(恨)은 이어지네

한자	훈	음
江	강	강
頭	머리	두
綠	푸를	록
暗	어두울	암
紅	붉을	홍
稀	드물	희
燕	제비	연
交	오고갈	교
飛	날	비
忽	문득	홀
到	이를	도
當	이	당
年	해	년
行	다닐	행
處	곳	처
恨	한	한
依	의지할	의
依	의지할	의

灑清淚人事
當與心違滿酌
玉壺花露送春

맑은 눈물 흘리며 ─ 인생사(人生事) 탄식해 보니 ─ 응당 마음과 더불어 어긋나네 ─ 옥호에 가득한 술은 꽃의 이슬인데 ─ 봄을 보내고

灑	뿌릴 새
淸	맑을 청
淚	흐를 루

※涙와 동자

歎	탄식할 탄
人	사람 인
事	일 사

當	당할 당
與	더불 여
心	마음 심
違	어길 위

滿	찰 만
酌	잔질할 작
玉	구슬 옥
壺	병 호
花	피어오를 화
露	이슬 로

送	보낼 송
春	봄 춘

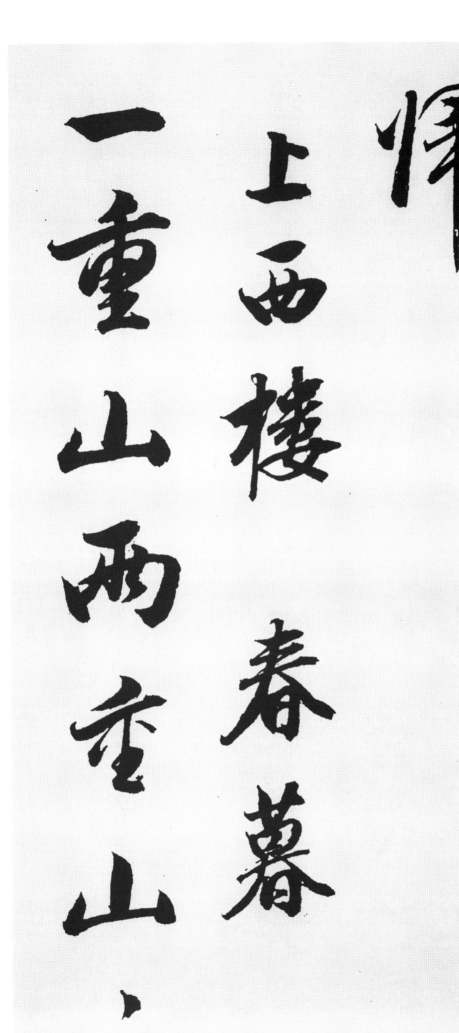

歸 돌아가노라ㅡ

첫번째도 또 산이요ㅡ두 번째도 산이로다ㅡ산은 멀고

歸 돌아갈 귀

②長相思 別意
〈鄧肅 詞〉

一 한 일
重 거듭 중
山 뫼 산

兩 둘 량
重 거듭 중

山 뫼 산

遠天高烟水寒
相思楓葉丹菊
花開菊花殘塞

하늘 높아 연수(煙水)는 차가운데 서로 생각하니 단풍 붉은때이네 국화는 피었다가 국화는 시드네

遠 멀 원
天 하늘 천
高 높을 고
煙 연기 연
水 물 수
寒 찰 한

相 서로 상
思 생각 사
楓 단풍나무 풍
葉 잎 엽
丹 붉을 단

菊 국화 국
花 꽃 화
開 열 개

菊 국화 국
花 꽃 화
殘 남을 잔

塞 변방 새

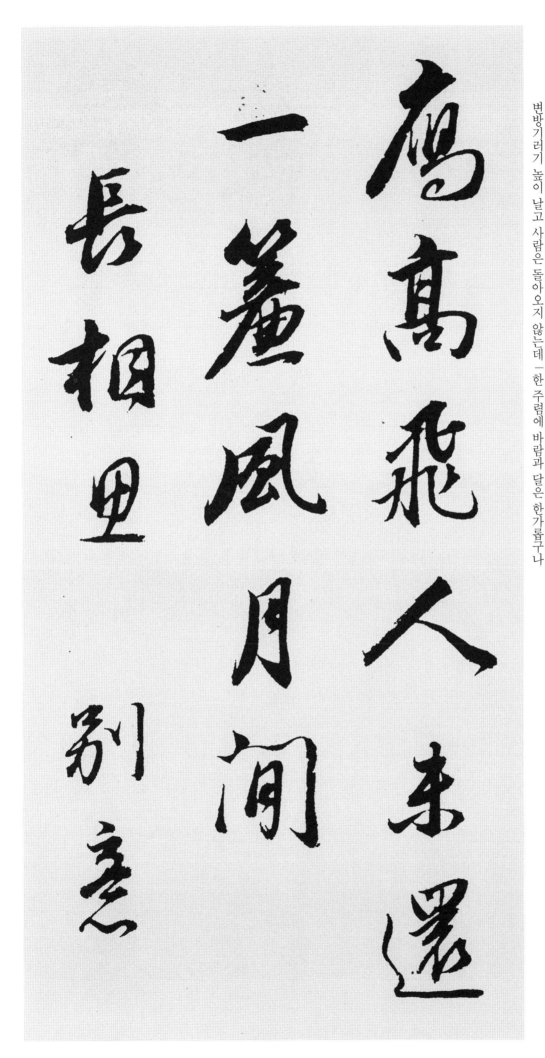

鴈

高

飛

人

未

還

一

簾

風

月

閑

기러기 안

높을 고

날 비

사람 인

아닐 미

돌아올 환

한 일

발 렴

바람 풍

달 월

한가할 한

변방기러기 높이 날고 사람은 돌아오지 않는데 一한 주렴에 바람과 달은 한가롭구나

③ 浣溪沙 閨思
〈秦觀 詞〉

錦	비단	금
帳	휘장	장
重	거듭	중
重	거듭	중
捲	걸을	권
暮	저물	모
霞	노을	하
屏	병풍	병
風	바람	풍
曲	굽을	곡
曲	굽을	곡
鬪	싸울	투
紅	붉을	홍
牙	이빨	아
恨	한	한
人	사람	인
何	어찌	하
事	일	사
苦	괴로울	고

비단 휘장 깊고 깊어 저녁 노을을 걷어내니 병풍 구비마다 아름다운 미인 앞다투네 인간사 한탄하니 집 떠난 것 괴로운데

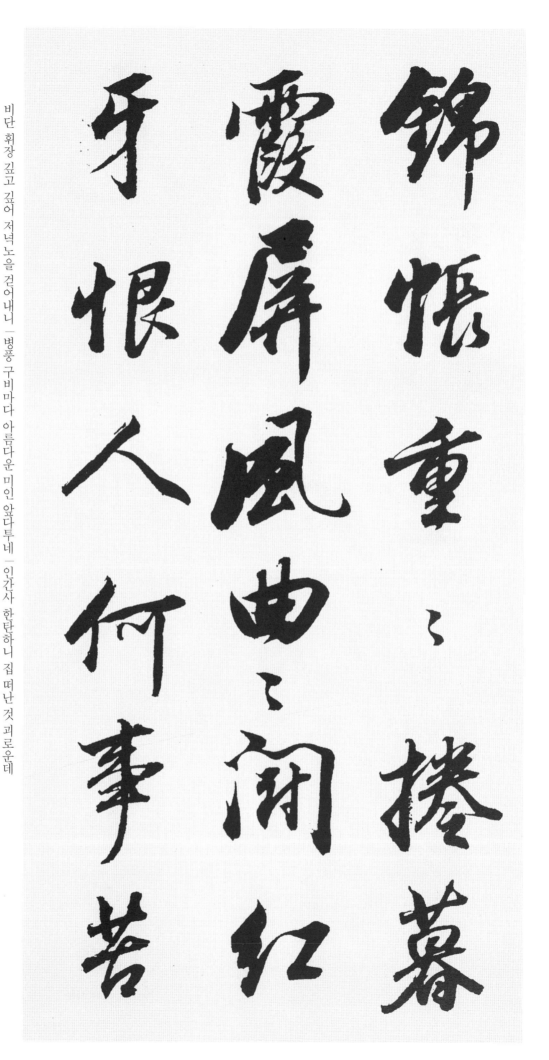

錦帳重重捲暮霞屏風曲曲鬪紅牙恨人何事苦

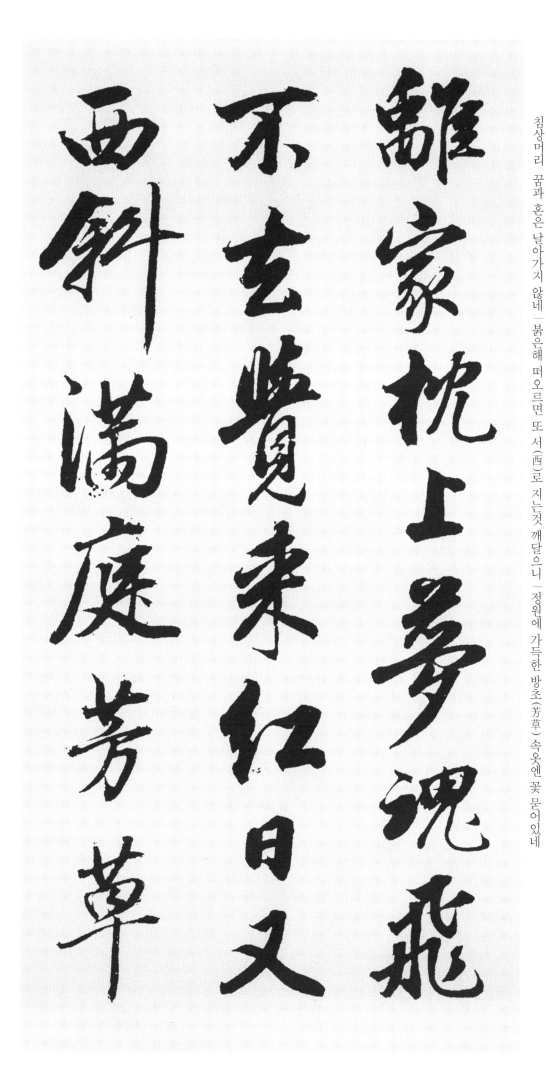

離家 枕上夢魂飛不去 覺來紅日又西斜 滿庭芳草

離家　떠날 리
　　　집 가

枕　벼개 침
上　오를 상
夢　꿈 몽
魂　넋 혼
飛　날 비
不　아니 불
去　갈 거

覺　깨달을 각
來　올 래
紅　붉을 홍
日　해 일
又　또 우
西　서녘 서
斜　기울 사

滿　찰 만
庭　뜰 정
芳　꽃다울 방
草　풀 초

침상머리 꿈과 혼은 날아가지 않네 ― 붉은해 떠오르면 또 서(西)로 지는것 깨달으니 ― 정원에 가득한 방초(芳草) 속옷엔 꽃 묻어있네

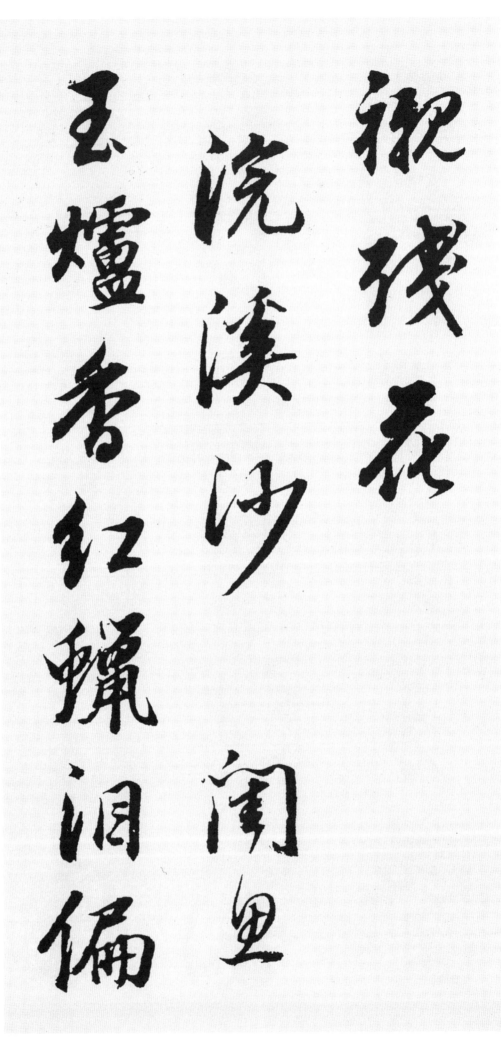

襯 속옷 친
殘 남을 잔
花 꽃 화

④ **更漏子 秋怨**
〈溫庭筠 詞〉

玉 구슬 옥
爐 화로 로
香 향기 향

紅 붉을 홍
蠟 밀랍 랍
淚 눈물흘릴 루

偏 치우칠 편

옥로(玉爐)에 향이 타고 붉은 초 눈물 흘리며

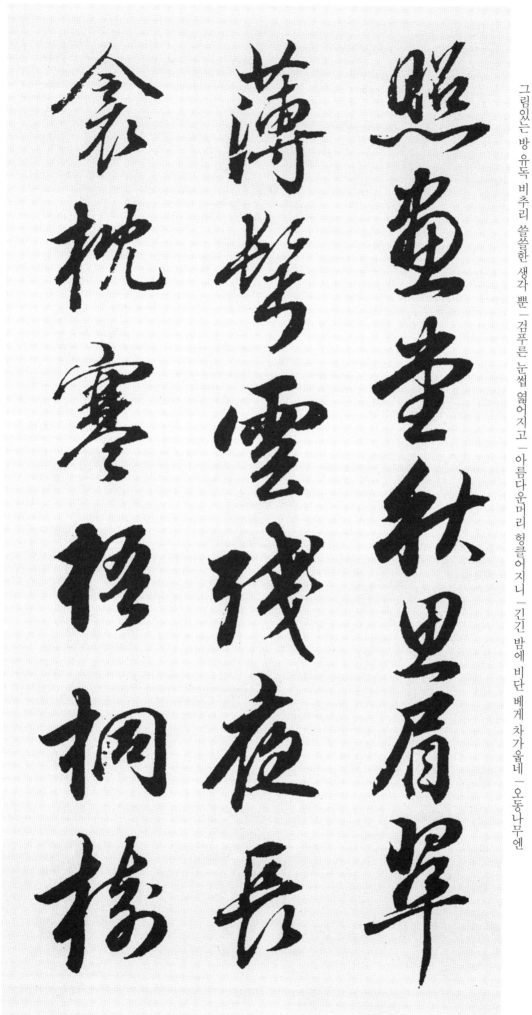

照畫堂秋思
照 비칠 조 / 畫 그림 화
畫 그림 화
堂 집 당
秋 가을 추
思 생각 사

眉翠薄
眉 눈썹 미
翠 푸를 취
薄 엷을 박

鬢雲殘
鬢 귀밑털 빈
雲 구름 운
殘 남을 잔

夜長衾枕寒
夜 밤 야
長 길 장
衾 이불 금
枕 벼개 침
寒 찰 한

梧桐樹
梧 오동 오
桐 오동 동
樹 나무 수

그림있는 방 유독 비추리 쓸쓸한 생각 뿐 ─ 검푸른 눈썹 엷어지고 ─ 아름다운머리 헝클어지니 ─ 긴긴 밤에 비단 베게 차가웁네 ─ 오동나무엔

三更雨 不道離情 正苦 一葉葉 一聲聲 空階滴到明

	
三	석 삼
更	시각 경
雨	비 우
不	아니 불
道	말할 도
離	떠날 리
情	정 정
正	바를 정
苦	괴로울 고
一	한 일
葉	잎 엽
葉	잎 엽
一	한 일
聲	소리 성
聲	소리 성
空	빌 공
階	계단 계
滴	물방울 적
到	이를 도
明	밝을 명

삼경(三更)에 빗방울 떨어지는데 ㅣ 이별의 정 진정 괴로워도 말하지 않네 ㅣ 한잎 한잎 잎새마다 ㅣ 한번씩 소리내어 ㅣ 빈 계단에 날샐 때까지 떨어지네

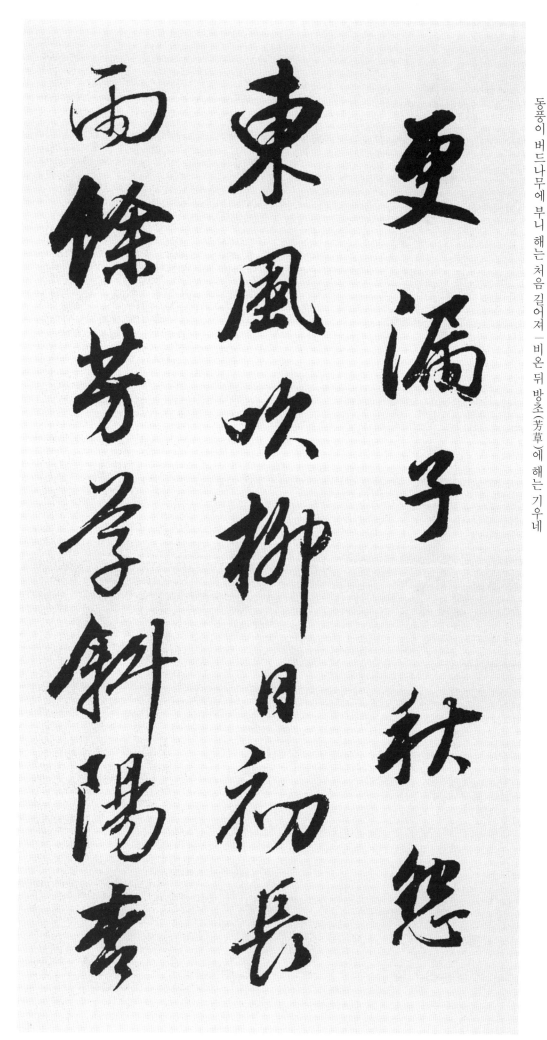

東風이 버드나무에 부니 해는 처음 길어져 | 비온 뒤 방초(芳草)에 해는 기우네

東	동녘 동
風	바람 풍
吹	불 취
柳	버들 류
日	해 일
初	처음 초
長	길 장
雨	비 우
餘	남을 여
芳	꽃다울 방
草	풀 초
斜	비낄 사
陽	볕 양
杏	살구 행

花 꽃 화
零 떨어질 령
落 떨어질 락
燕 제비 연
泥 진흙 니
香 향기 향

睡 잘 수
損 상할 손
紅 붉을 홍
妝 화장 장
※ 작가 粧으로 씀

香 향기 향
篆 전자 전
暗 어두울 암
銷 쇠녹일 소
鸞 난새 난
鳳 봉황 봉

畫 그림 화
屏 병풍 병
縈 얽힐 영

삭구꽃 떨어지고 제비 진흙에 향기나는데 ─종일으로 붉은 화장을 덜어버리네 ─전서글씨엔 난봉(鸞鳳)이 흐릿하게 사라지고 ─그림그린 병풍엔

花零落燕泥香
睡損紅妝香篆暗
銷鸞鳳畫屏縈

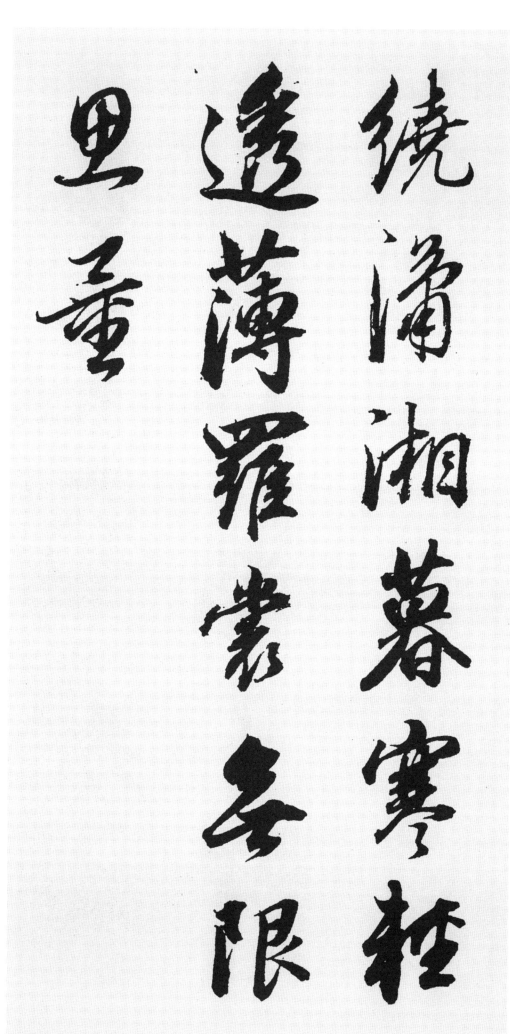

繞瀟湘暮寒輕透薄羅裳無限

繞 둘러쌀 요
瀟 소강 소
湘 상강 상

暮 저물 모
寒 찰 한
輕 가벼울 경
透 뚫을 투
薄 엷을 박
羅 비단 라
裳 치마 상

無 없을 무
限 한계 한
思 생각 사
量 헤아릴 량

소상(瀟湘)의 경치 둘러 얽혀 있네 저녁 추위 얇은 비단치마에 가볍게 스미는데 생각하여도 헤아림은 끝이 없구나

⑥ 漁家傲 山居
〈王安石 詞〉

平	고를	평
岸	언덕	안
小	작을	소
橋	다리	교
千	일천	천
嶂	봉우리	장
抱	안을	포

揉	휠	유
藍	쪽	람
一	한	일
水	물	수
縈	얽힐	영
花	꽃	화

평탄한 언덕 작은 다리 수많은 봉우리 둘러싸여 휘어진 쪽 물가에는 꽃과 풀들 얽혀 있네

平岸小橋千嶂抱 揉藍一水縈花

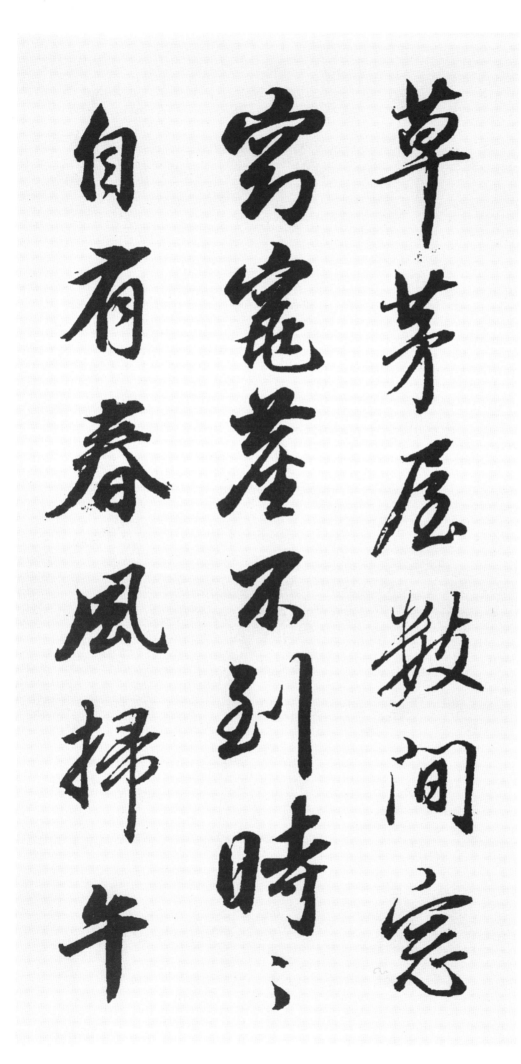

草茅屋數間窗窈窕塵不到時時自有春風掃午

草 풀 초
茅 띠 모
屋 집 옥
數 셈 수
間 사이 간
窗 창문 창
窈 깊을 요
窕 얌전할 조

塵 티끌 진
不 아니 불
到 이를 도

時 때 시
時 때 시
自 스스로 자
有 있을 유
春 봄 춘
風 바람 풍
掃 쓸 소
午 낮 오

띠집 몇칸에 창문은 아득한데 │먼지 이르지 않지만 │때때로 바람불어 쓸어내리네 │낮잠중에

枕覺來聞語鳥

欹眠似聽朝雞早

忽憶故人今總

枕 벼개 침
覺 깨달을 각
來 올 래
聞 들을 문
語 말씀 어
鳥 새 조

欹 기울 의
眠 잘 면
似 같을 사
聽 들을 청
朝 아침 조
雞 닭 계
早 이를 조

忽 문득 홀
憶 기억 억
故 옛 고
人 사람 인
今 이제 금
總 모두 총

지저귀는 새소리 들려와 깨고 비스듬히 잠드니 아침 닭소리 일찍 들리는 것 같네 문득 고인(故人)생각하니 모두가

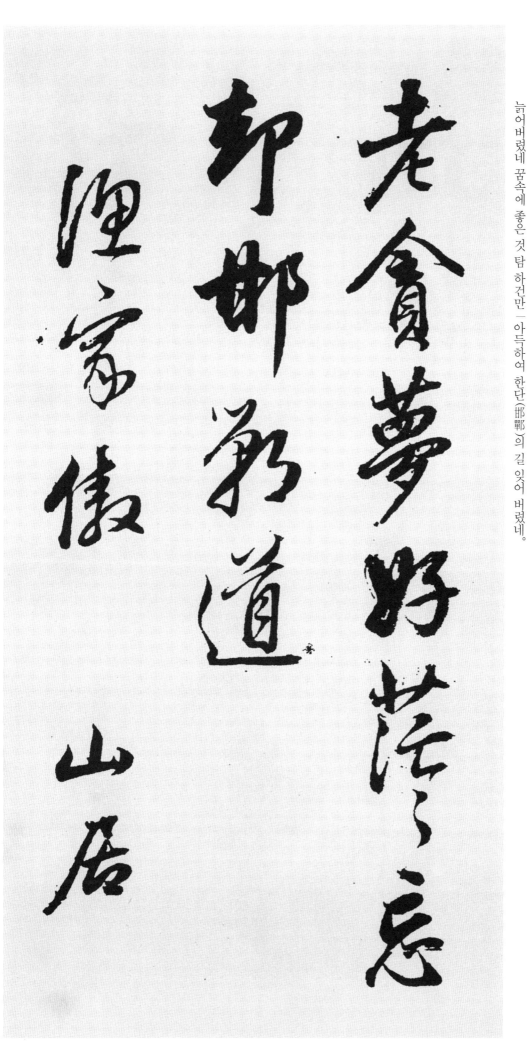

老 늙을 로
貪 탐할 탐
夢 꿈 몽
好 좋을 호

茫 아득할 망
茫 아득할 망
忘 잊을 망
却 잊을 각
邯 땅이름 한
鄲 땅이름 단
道 길 도

늙어버렸네 꿈속에 좋은 것 탐 하건만 아득하여 한단(邯鄲)의 길 잊어 버렸네.

⑦ 臨江仙 登閣
〈秦與義 詞〉

憶 기억 억
昔 옛 석
午 낮 오
橋 다리 교
橋 다리 교
上 윗 상
飮 마실 음

坐 앉을 좌
中 가운데 중
多 많을 다
是 이 시
豪 호걸 호
英 뛰어날 영

長 길 장
溝 개천 구
流 흐를 류
月 달 월
去 갈 거
無 없을 무
聲 소리 성

옛날 오교(午橋)에서 술마신 일 생각하니 ─ 좌중(坐中)은 모두 영웅호걸 이었지 ─ 긴 개천에 달빛흘러 가도 소리는 없고

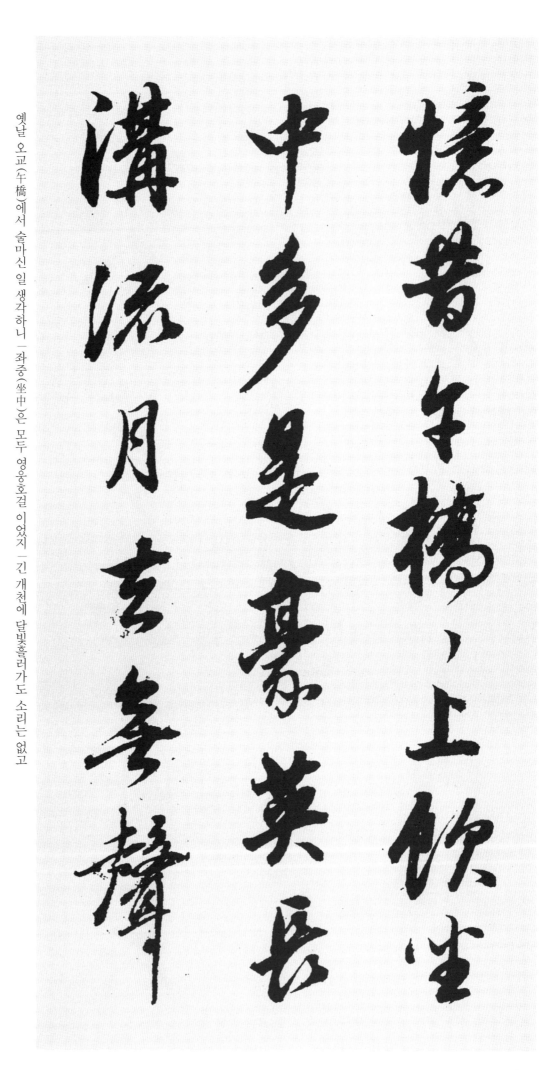

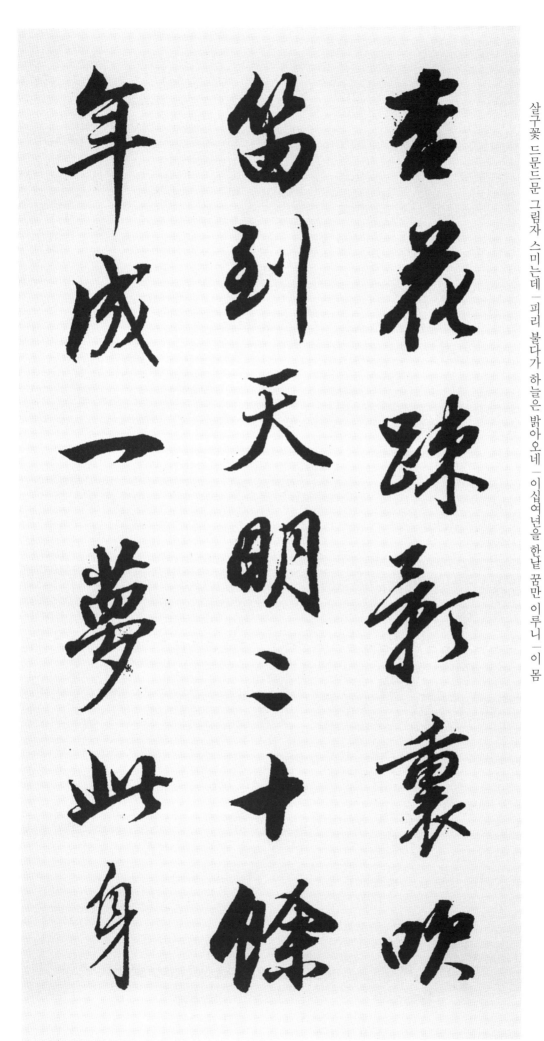

비록 있어도 감내함에 놀라네 ― 한가히 작은 누각 올라 개인곳 바라보니 ― 고금(古今)의 온갖 일들 ― 어부 노래에 삼경(三更)이어라

雖 비록 수
在 있을 재
堪 견딜 감
驚 놀랄 경

閑 한가할 한
登 오를 등
小 작을 소
閣 누각 각
看 볼 간
新 새 신
晴 개일 청

古 옛 고
今 이제 금
多 많을 다
少 적을 소
事 일 사

漁 고기잡을 어
唱 부를 창
起 일어날 기

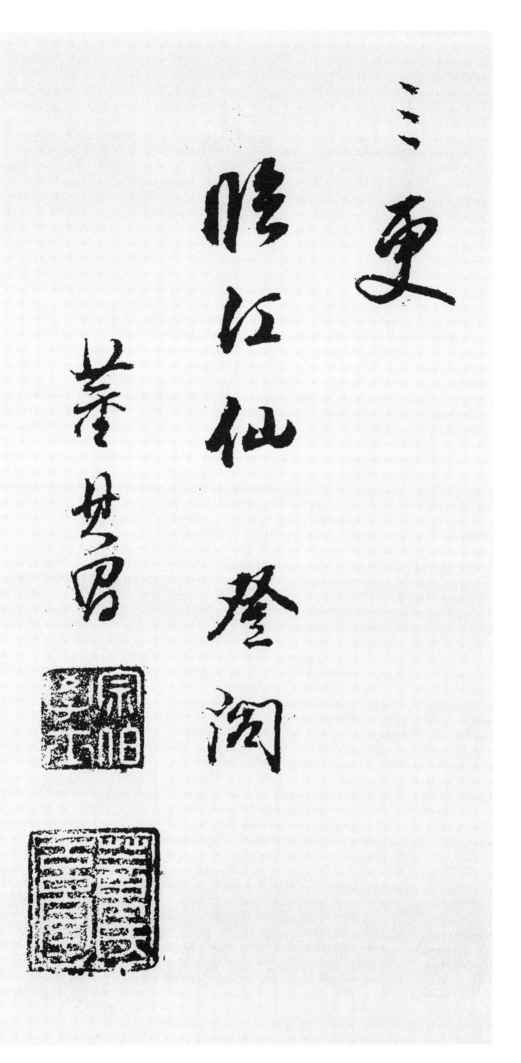

三　석 삼
更　시각 경

2. 紫茄詩 三首

①
何 어찌 하
物 물건 물
崑 산이름 곤
崙 산이름 륜
種 심을 종

曾 일찍 증
經 지날 경
御 모실 어
苑 뜰 원
題 지을 제

似 같을 사
葵 해바라기 규
能 능할 능
衛 호위할 위
足 족할 족

非 아닐 비

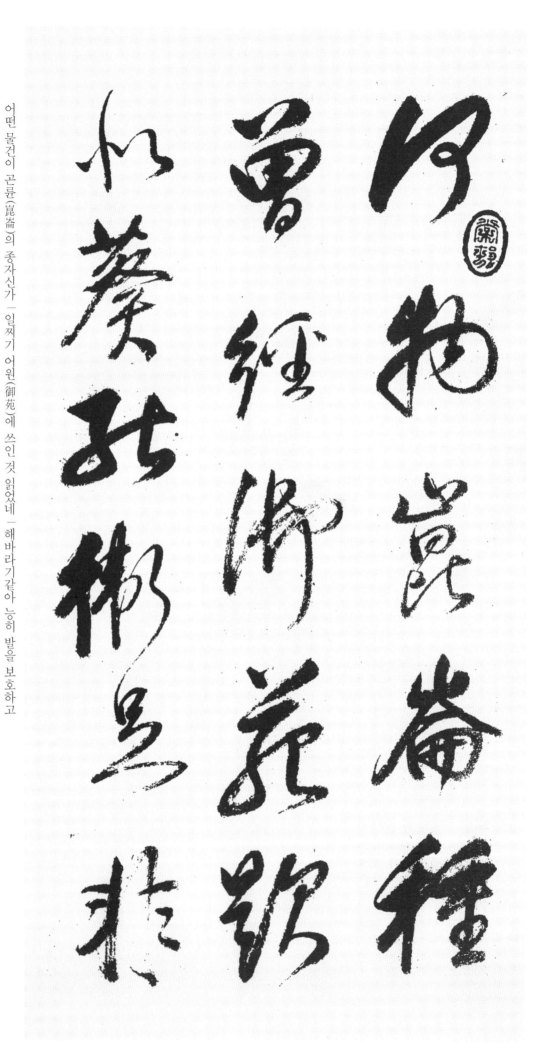

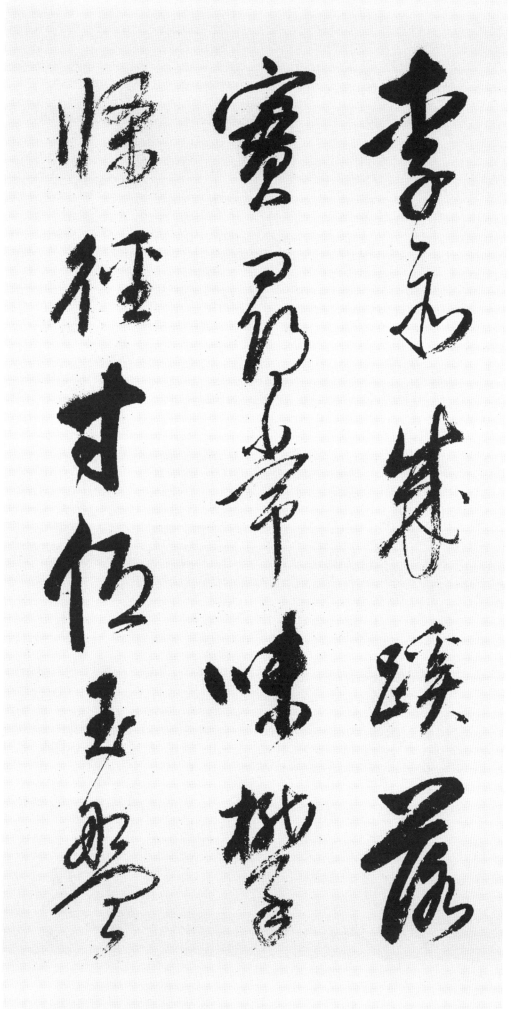

오얏과는 달라 또한 지름길 만드네 ─떨어진 과실은 예사스런 맛인데 ─휘어 잡은 가지 한치도 못되네 ─옥의 소반에

李	오얏 리
亦	또 역
成	이룰 성
蹊	지름길 혜

落	떨어질 락
實	열매 실
尋	찾을 심
常	보통 상
味	맛 미

攀	휘어잡을 반
條	가지 조
徑	길 경
寸	마디 촌
低	낮을 저

| 玉 | 구슬 옥 |
| 盤 | 소반 반 |

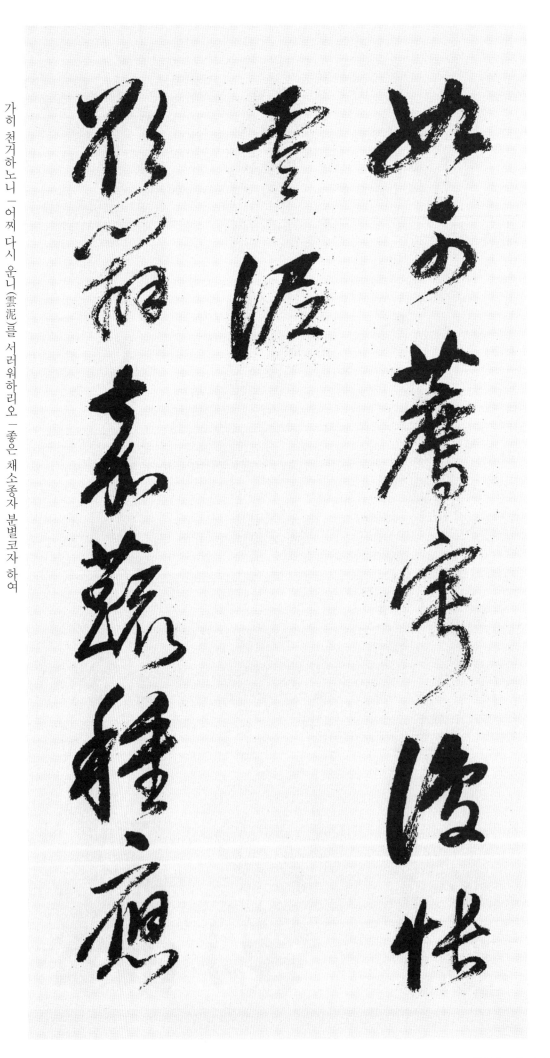

如 같을 여
可 가할 가
薦 천거할 천

寧 차라리 녕
復 다시 부
悵 슬플 창
雲 구름 운
泥 진흙 니

② 원할 원
願 분별할 변
辨 좋을 가
嘉 채소 소
蔬 심을 종
種

應 응할 응

가히 천거하노니 어찌 다시 운니(雲泥)를 서러워하리오 ㅡ 좋은 채소종자 분별코자 하여

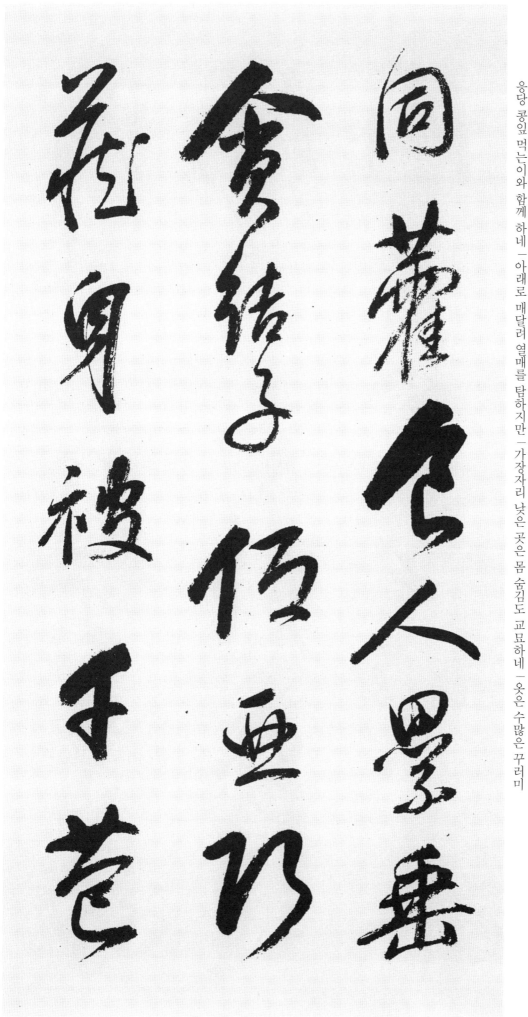

同 같을 동
藿 콩잎 곽
食 먹을 식
人 사람 인

累 쌓일 루
垂 드리울 수
貪 탐할 탐
結 맺을 결
子 아들 자

低 낮을 저
亞 가장자리 아
巧 교묘할 교
藏 감출 장
身 몸 신

被 입을 피
千 일천 천
苞 꾸러미 포

응당 콩잎 먹는이와 함께 하네 ─ 아래로 매달려 열매를 탐하지만 ─ 가장자리 낮은 곳은 몸 숨김도 교묘하네 ─ 옷은 수많은 꾸러미

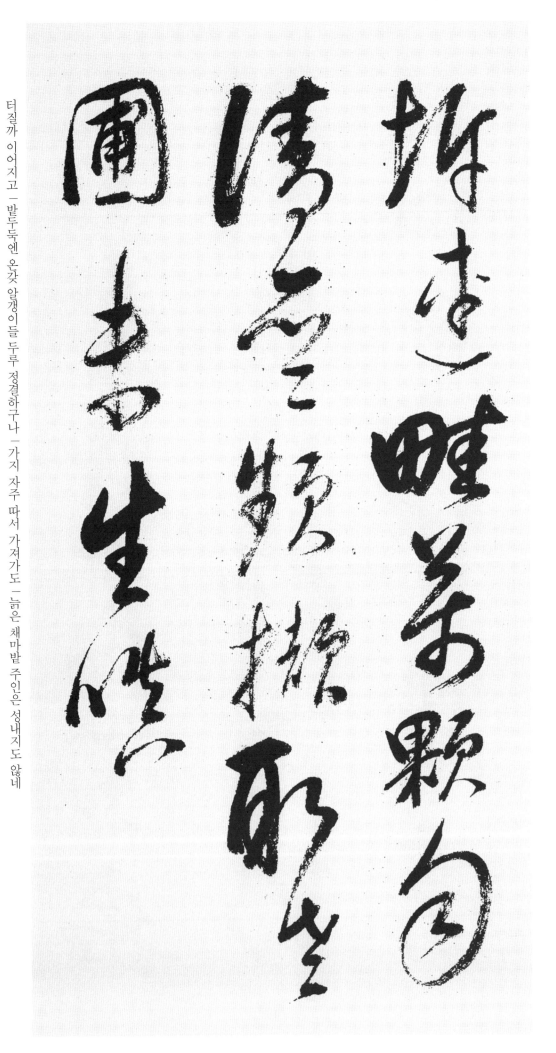

坼 터질 탁
連 이을 연

畦 밭이랑 휴
萬 일만 만
顆 알갱이 과
勻 두루 균
淸 맑을 청

瓜 오이 과
瓜 오이 과
頻 자주 빈
撷 딸 힐
取 가질 취

老 늙을 로
圃 채마포 포
未 아닐 미
生 낳을 생
嗔 성낼 진

터질까 이어지고 / 밭두둑엔 온갖 알갱이들 두루 정결하구나 / 가지 자주 따서 가져가도 / 늙은 채마밭 주인은 성내지도 않네

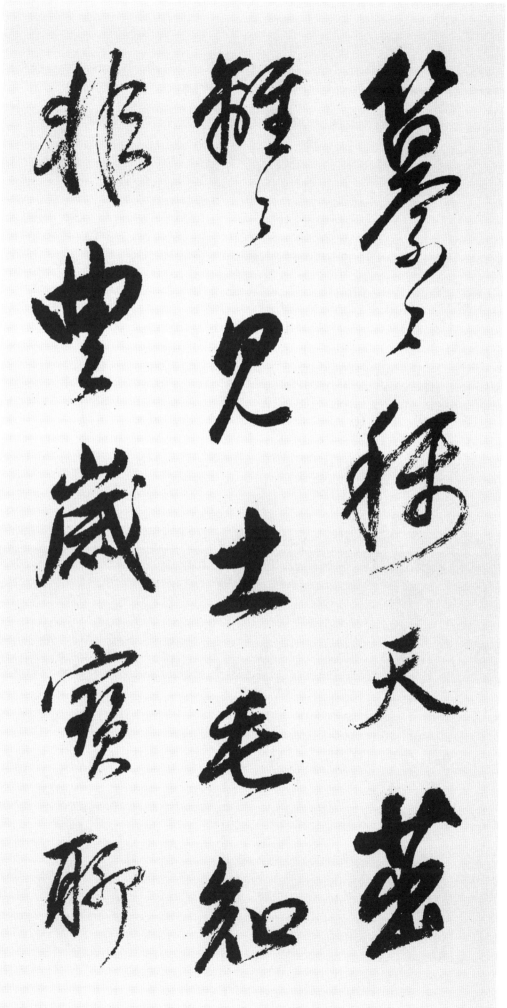

纂 모을 찬
纂 모을 찬
稱 드날릴 칭
天 하늘 천
茁 풀싹 줄

離 떠날 리
離 떠날 리
見 볼 견
土 흙 토
毛 털 모

知 알 지
非 아닐 비
豊 풍성할 풍
歲 해 세
寶 보배 보

聊 애오라지 료

오묵조묵 하늘에 뾰족스레 드러내다 — 쑥쑥뻗어 땅의 채소로 드러나네 — 풍년때는 귀중한 것 아님을 알지만

足 족할 족
野 들 야
夫 사내 부
饕 탐할 도

落 떨어질 락
處 곳 처
疑 정할 응
爲 하 위
瓠 표주박 호

投 던질 투
來 올 래
或 혹시 혹
似 같을 사
桃 복숭아 도

米 쌀 미
家 집 가
圖 그림 도

애오라지 농부 탐내는 것으로 족하네 ｜떨어질땐 표주박 하려는가 의심하고 ｜던져 놓으니 마치 복숭아 같기도 하네 ｜미가(米家)는

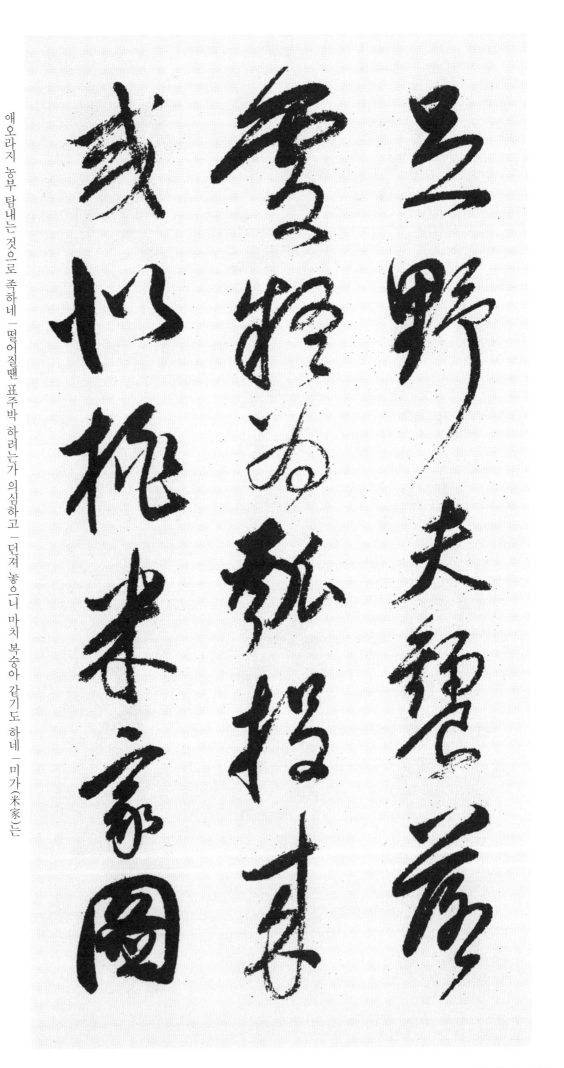

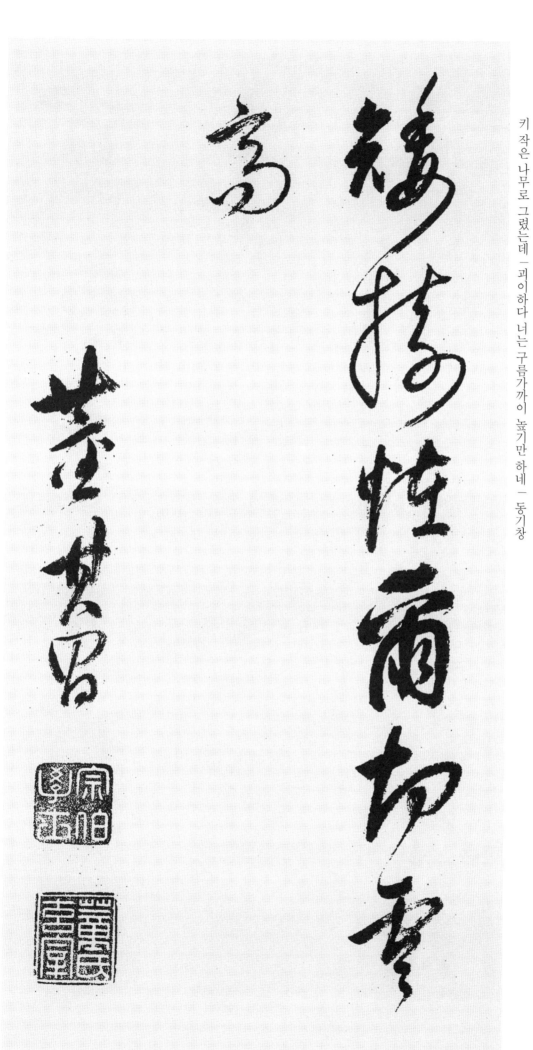

矮　작을 왜
　　나무 수
樹

怪　괴이할 괴
爾　너 이
切　끊을 절
雲　구름 운
高　높을 고

矮樹　怪爾切雲高　董其昌

키 작은 나무로 그렸는데 괴이하다 너는 구름 가까이 높기만 하네 ─ 동기창

3. 杜甫詩
七言律詩 四首

① 宣政殿退
朝晚出左掖

天	하늘 천
門	문 문
日	해 일
射	쏠 사
黃	누를 황
金	쇠 금
榜	게시판 방

천문(天門)의 햇살은 황금편액 비추고

宣政殿退朝晚

出左掖

天门日射黄金榜

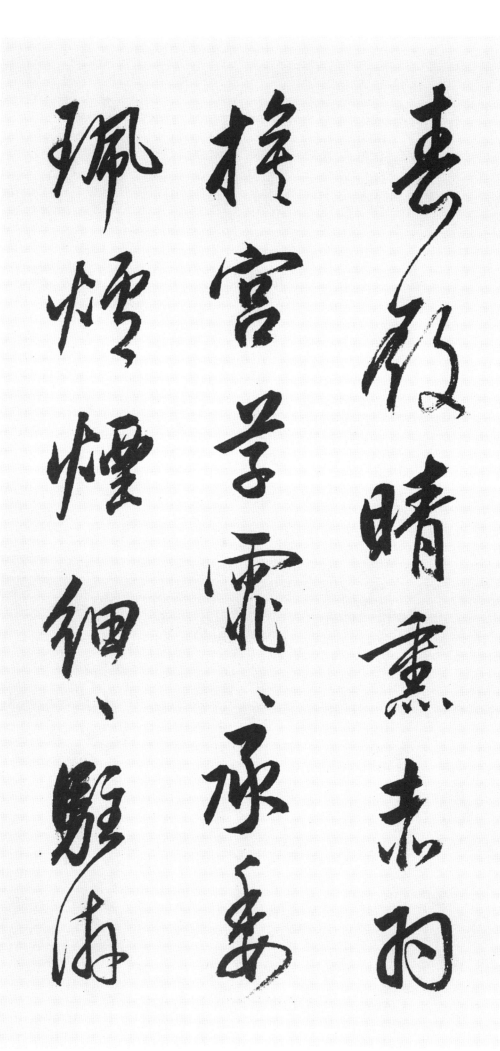

春殿晴熏赤羽旗
宮草霏霏承委珮
爐煙細細駐游

春 봄 춘
殿 대궐 전
晴 개일 청
熏 연기오를 훈
赤 붉을 적
羽 깃 우
旗 기 기

宮 궁궐 궁
草 풀 초
霏 무성할 비
霏 무성할 비
承 이을 승
委 맡길 위
珮 찰 패

爐 화로 로
煙 연기 연
細 가늘 세
細 가늘 세
駐 머물 주
游 놀 유

춘전(春殿)의 갠 기운은 붉은 깃털이네 / 궁궐 풀들 무성해 늘어진 패옥(佩玉)을 잡고 / 향로 연기 가늘어 유사(游絲)를 머물러 있네

絲　실 사

雲　구름 운

近　가까울 근

蓬　쑥 봉

萊　쑥 래

長　길 장

五　다섯 오

色　빛 색

雪　눈 설

殘　남을 잔

鵲　까치 작

亦　또 역

多　많을 다

時　때 시

侍　모실 시

臣　신하 신

구름은 봉래궁(蓬萊宮)가까우니 오색빛깔이 길고 ㅡ눈은 지작관(鳷鵲觀)에 내리어 오래도록 남아있네 ㅡ신하들

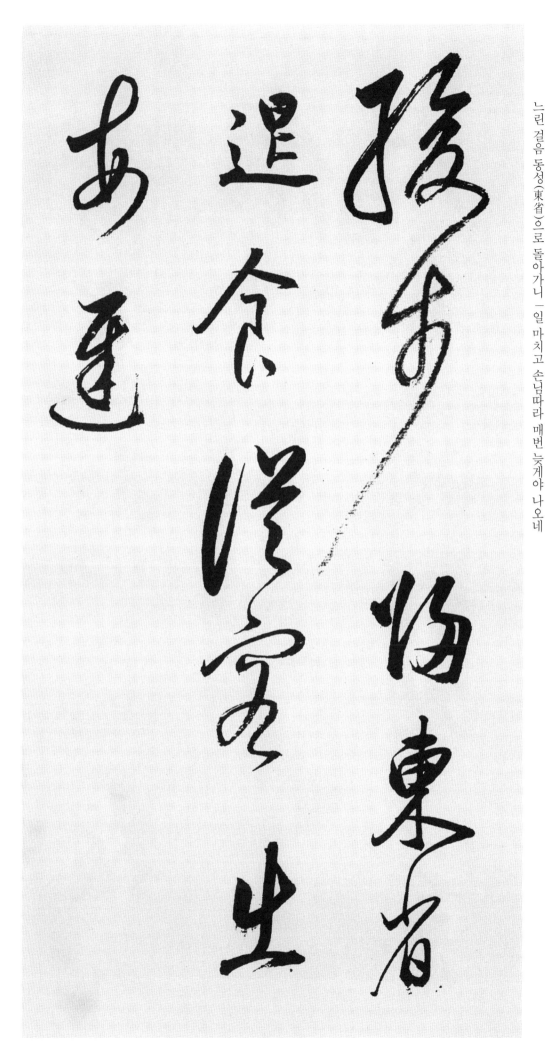

緩步歸東省
退食從客出每遲

느린 걸음 동성(東省)으로 돌아가니 / 일 마치고 손님따라 매번 늦게야 나오네

緩	더딜	완
步	걸음	보
歸	돌아갈	귀
東	동녘	동
省	관청	성

退	물러날	퇴
食	밥	식
從	따를	종
客	손	객
出	날	출
每	매양	매
遲	더딜	지

② **紫宸殿退朝口號**

戶 집 호
外 바깥 외
昭 소명할 소
容 얼굴 용
紫 자주 자

문밖의 소용(昭容)은

紫宸殿退朝口號

戶外昭容紫

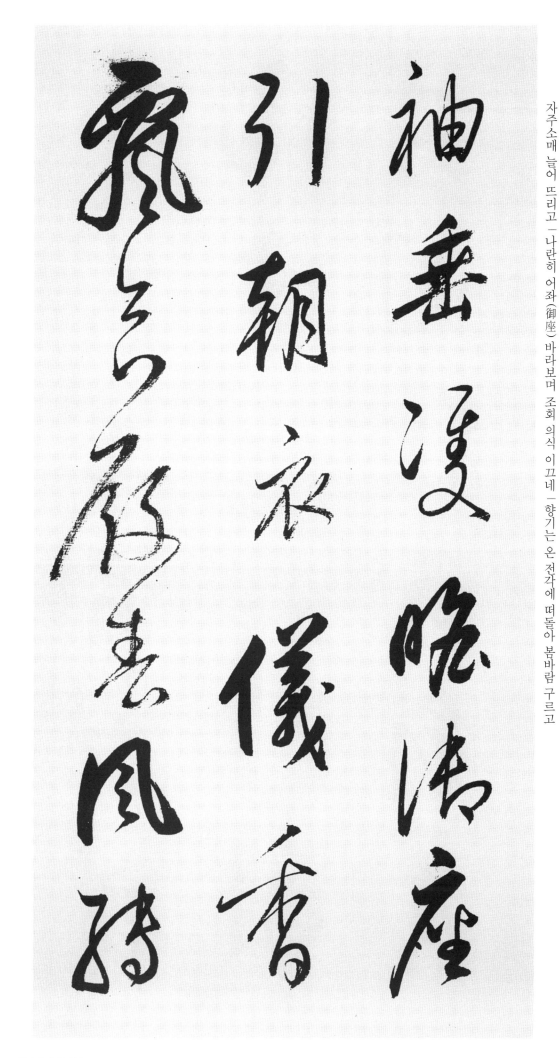

袖垂 소매 수
　 드리울 수

雙瞻 둘 쌍
御座 볼 첨
引朝 임금 어
衣 자리 좌
　 끌 인
　 조정 조
※작가 1자 더씀
儀 의례 의

香飄 향기 향
合殿 날릴 표
春風 합할 합
轉 대궐 전
　 봄 춘
　 바람 풍
　 돌 전

자주 소매 늘어 뜨리고 ─ 나란히 어좌(御座) 바라보며 조회 의식 이끄네 ─ 향기는 온 전각에 떠돌아 봄바람 구르고

花 꽃 화
覆 덮을 복
千 일천 천
官 벼슬 관
淑 맑을 숙
景 빛 경
移 옮길 이

畫 낮 주
漏 물시계 루
稀 드물 희
聞 들을 문
高 높을 고
閣 누각 각
報 알릴 보

天 하늘 천
顏 얼굴 안
有 있을 유

꽃은 여러 관청 덮으니 맑은 경치 옮겨가네 낮 물시계는 희미하게 높은 누각에서 알리고 황제얼굴에 기쁨 있으면

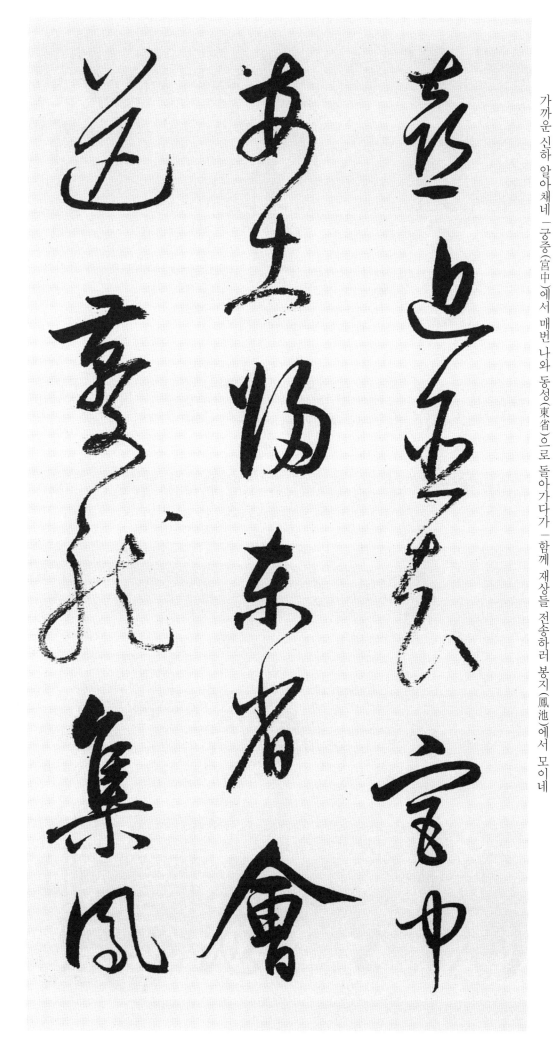

가까운 신하 알아채네 _ 궁중(宮中)에서 매번 나와 동성(東省)으로 돌아가다가 _ 함께 재상들 전송하러 봉지(鳳池)에서 모이네

喜	기쁠 희
近	가까울 근
臣	신하 신
知	알 지
宮	궁궐 궁
中	가운데 중
每	매양 매
出	날 출
歸	돌아갈 귀
東	동녘 동
省	관청 성
會	보일 회
送	보낼 송
夔	두려울 기
龍	용 룡
集	모일 집
鳳	봉황 봉

池 못지

② **和賈舍人**
 早朝

五 다섯 오
夜 밤 야
漏 셀 루
聲 소리 성
催 재촉할 회

오야(五夜)때의 물시계 소리 새벽 화살 재촉하는데

池和賈舍人早朝
五夜漏聲催

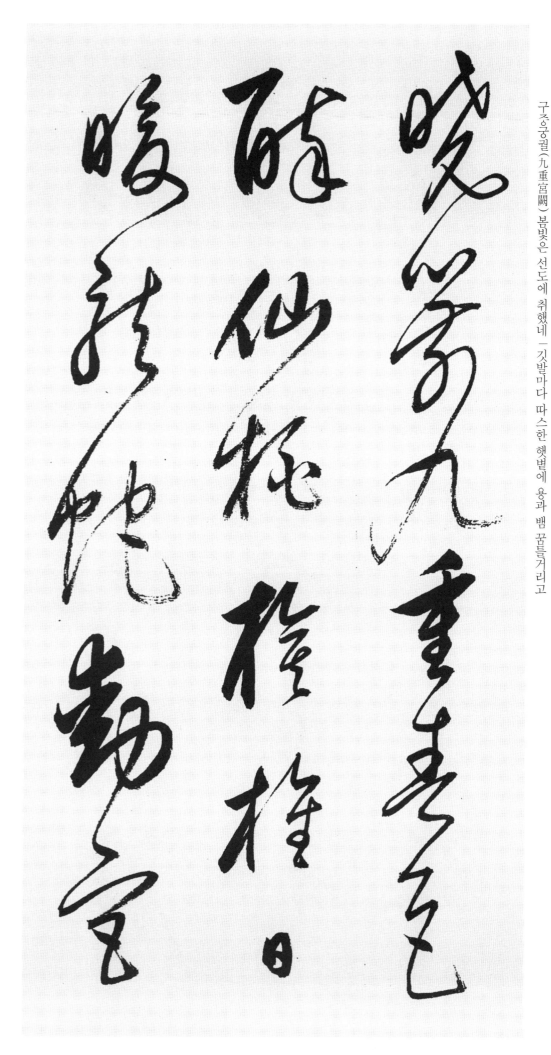

曉　새벽 효
箭　시계바늘 전

九　아홉 구
重　무거울 중
春　봄 춘
色　빛 색
醉　취할 취
仙　신선 선
桃　복숭아 도

旗　기 기
旌　기 정
日　해 일
暖　따뜻할 난
龍　용 룡
蛇　뱀 사
動　움직일 동

宮　궁궐 궁

구중궁궐(九重宮闕) 봄빛은 선도에 취했네 ㅡ 깃발마다 따스한 햇볕에 용과 뱀 꿈틀거리고

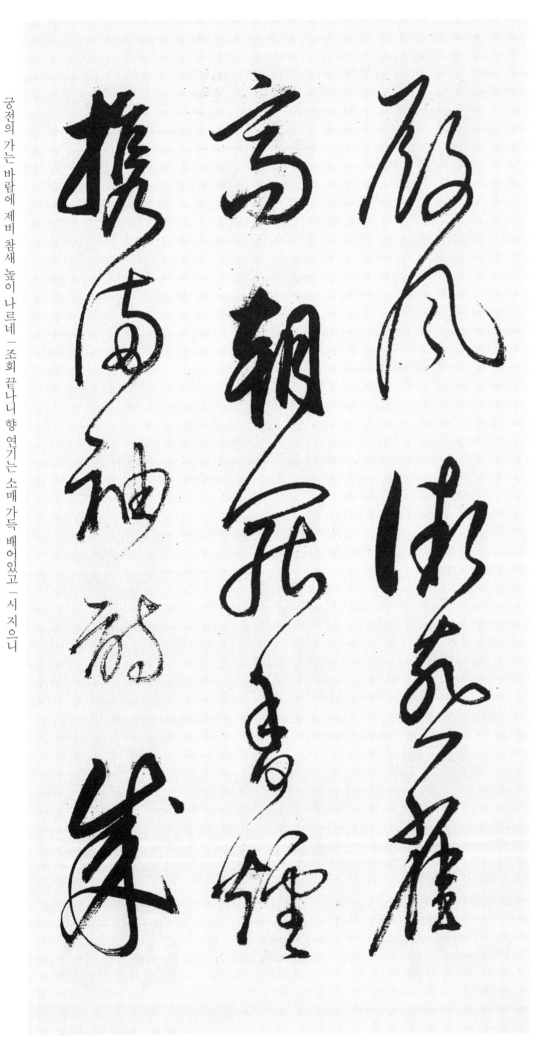

殿 대궐 전
風 바람 풍
微 희미할 미
燕 제비 연
雀 새 작
高 높을 고

朝 조정 조
罷 파할 파
香 향기 향
煙 연기 연
攜 가질 휴
滿 찰 만
袖 소매 수

詩 글 시
成 이룰 성

궁전의 가는 바람에 제비 참새 높이 나르네 ㅣ 조회 끝나니 향 연기는 소매 가득 배어있고 ㅣ 시 지으니

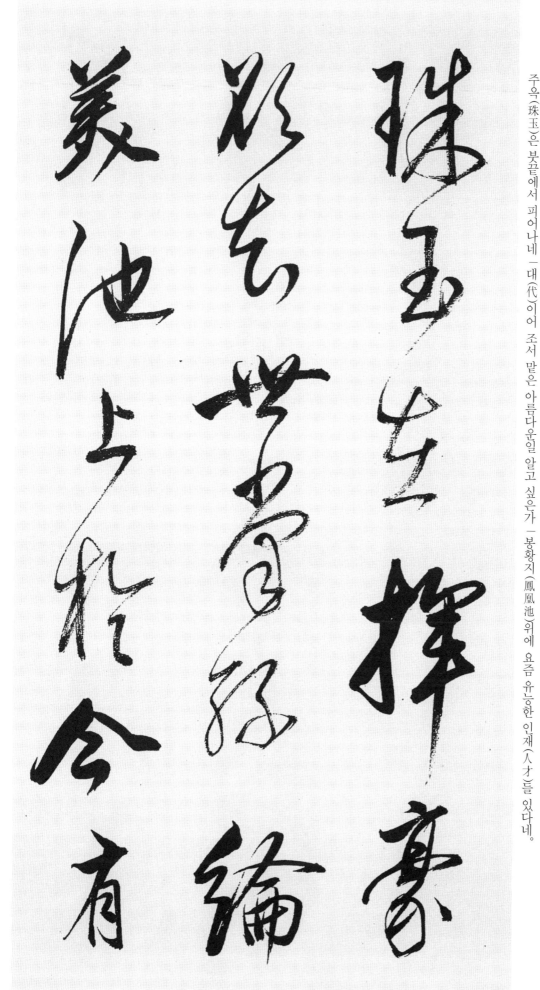

珠 구슬 주
玉 구슬 옥
在 있을 재
揮 휘두를 휘
豪 호걸 호

欲 하고자할 욕
知 알 지
世 세대 세
掌 맡을 장
絲 실 사
綸 푸른실끈 륜
美 아름다울 미

池 못 지
上 위 상
於 어조사 어
今 이제 금
有 있을 유

주옥(珠玉)은 붓끝에서 피어나네 대(代)이어 조서 맡은 아름다운일 알고 싶은가 봉황지(鳳凰池)위에 요즘 유능한 인재(人才)를 있다네.

鳳 봉황새 봉
毛 털 모

④ 至日遺興
奉寄兩院
故人

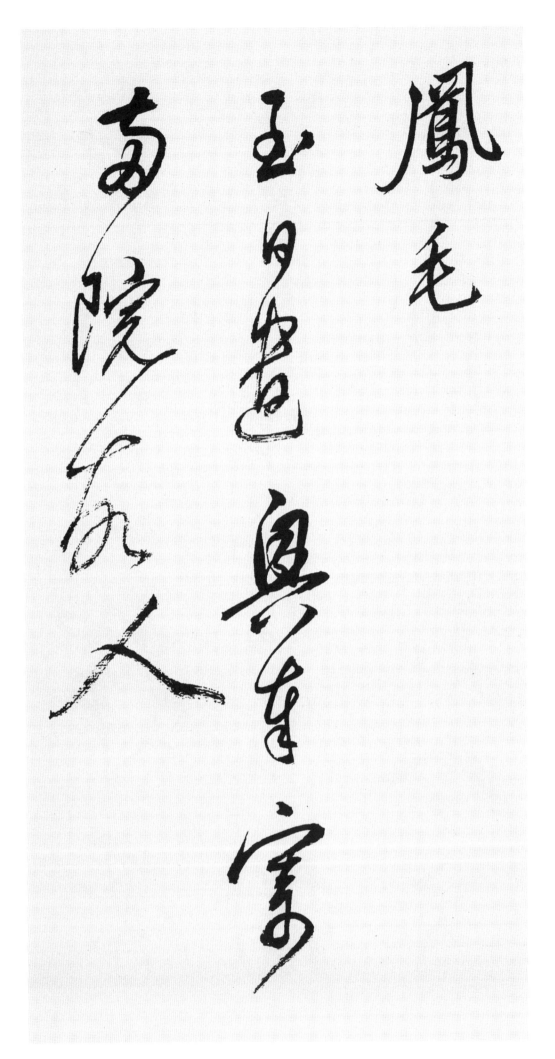

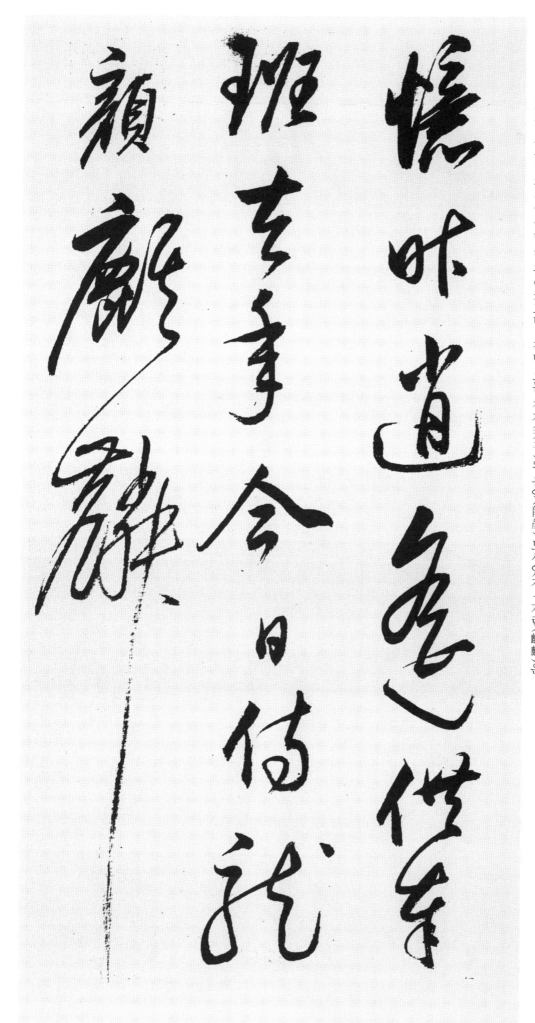

憶昨逍遙供奉班 去年今日侍龍顏 麒麟

憶	기억 억
昨	어제 작
逍	노닐 소
遙	노닐 요
供	이바지할 공
奉	봉사할 봉
班	자리 반
去	갈 거
年	해 년
今	이제 금
日	날 일
侍	모실 시
龍	용 룡
顏	얼굴 안
麒	기린 기
麟	기린 린

지난날 유유히 관청에 일할 때 돌이켜보니 ─작년 오늘 천자(天子)의 용안(龍顏) 모시었지 ─기린(麒麟)은

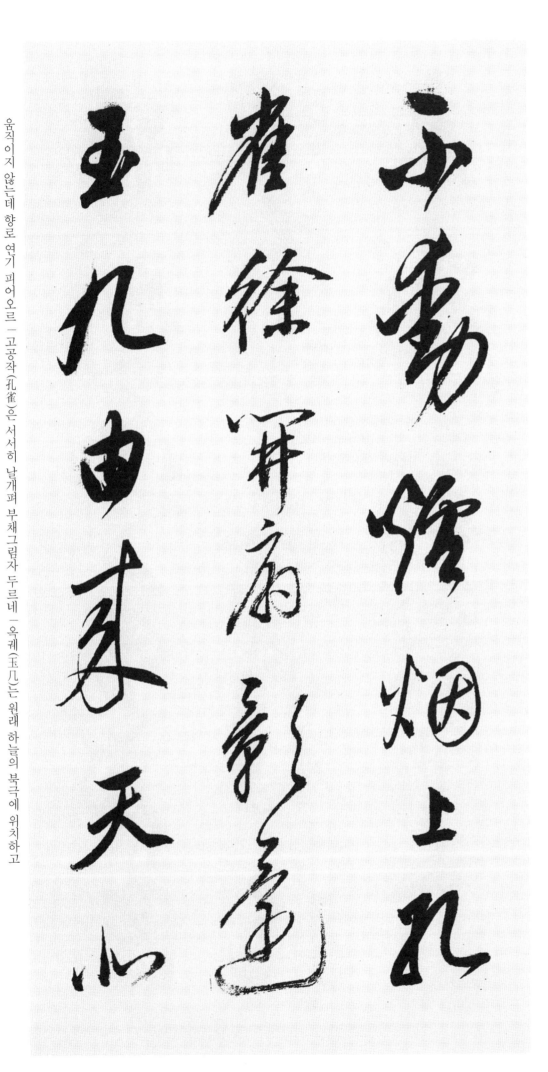

움직이지 않는데 향로 연기 피어오르ㅡ고공작(孔雀)은 서서히 날개 펴 부채그림자 두르네 ㅡ옥궤(玉几)는 원래 하늘의 북극에 위치하고

不 아니 불
動 움직일 동
爐 화로 로
烟 연기 연
上 오를 상

孔 클 공
雀 새 작
徐 천천히 서
開 펼칠 개
扇 부채 선
影 그림자 영
還 둘러쌀 환

玉 구슬 옥
几 책상 궤
由 까닭 유
來 올 래
天 하늘 천
北 북녘 북

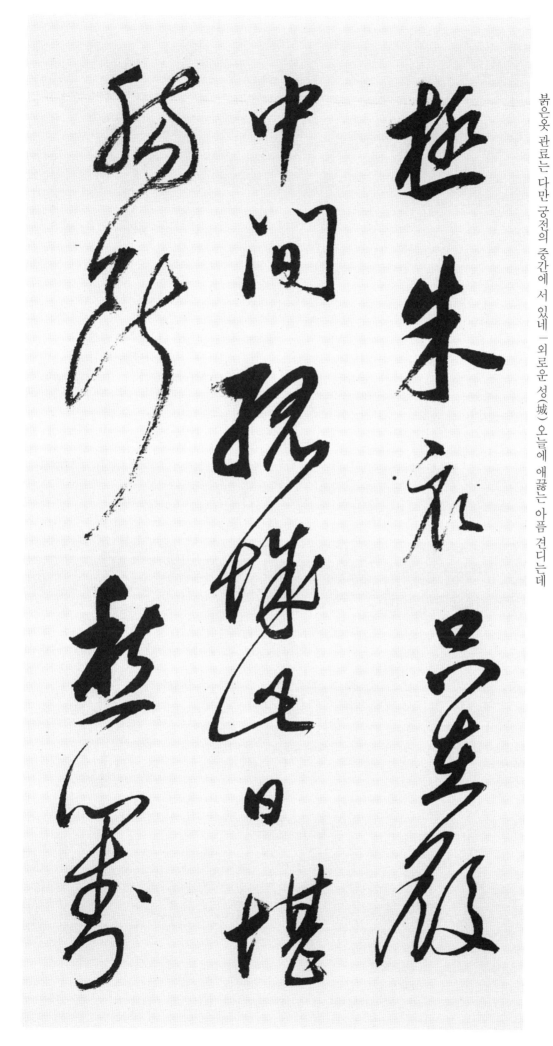

極 끝 극

朱 붉을 주
衣 옷 의
只 다만 지
在 있을 재
殿 대궐 전
中 가운데 중
間 사이 간

孤 외로울 고
城 재 성
此 이 차
日 날 일
堪 견딜 감
腸 창자 장
斷 끊을 단

愁 근심 수
對 대할 대

붉은옷 관료는 다만 궁전의 중간에 서 있네 / 외로운 성(城) 오늘에 애끓는 아픔 견디는데

寒雲雪滿山

한 구름 눈 찰 뫼

운 설 만 산

한 구름 찰 구름 눈

시름에 찬 구름 바라보니 눈이 온 산에 가득하네

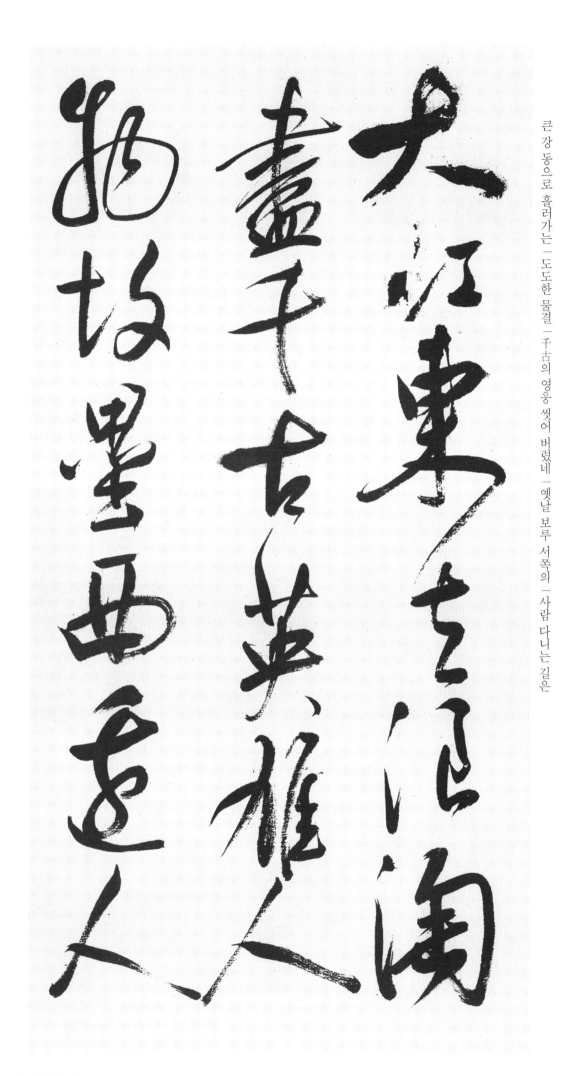

4. 念奴嬌
赤壁懷古
〈蘇東坡〉

큰 강 동으로 흘러가는 | 도도한 물결 | 千古의 영웅 씻어 버렸네 | 옛날 보루 서쪽의 | 사람 다니는 길은

大	큰 대
江	강 강
東	동녘 동
去	갈 거
浪	물결 랑
淘	물흐를 도
盡	다할 진
千	일천 천
古	옛 고
英	꽃부리 영
雄	수컷 웅
人	사람 인
物	물건 물
故	옛 고
壘	보루 루
西	서녘 서
邊	가 변
人	사람 인

道是三國周郎赤壁

怪石穿空

驚濤拍岸

이는 삼국(三國)시대의 주랑(周郎)이 적벽에서 | 괴이한 바윗돌 하늘을 찌르고 | 놀란 파도는 강 언덕 두들기며

道 말할 도
是 이 시
三 석 삼
國 나라 국
周 두루 주
郎 사내 랑
赤 붉을 적
壁 벽 벽

怪 괴이할 괴
石 돌 석
穿 뚫을 천
空 하늘 공

驚 놀랄 경
濤 물결 도
拍 칠 박
岸 언덕 안

도 시 삼 국 주 랑 적 벽

괴 석 천 공

경 도 박 안

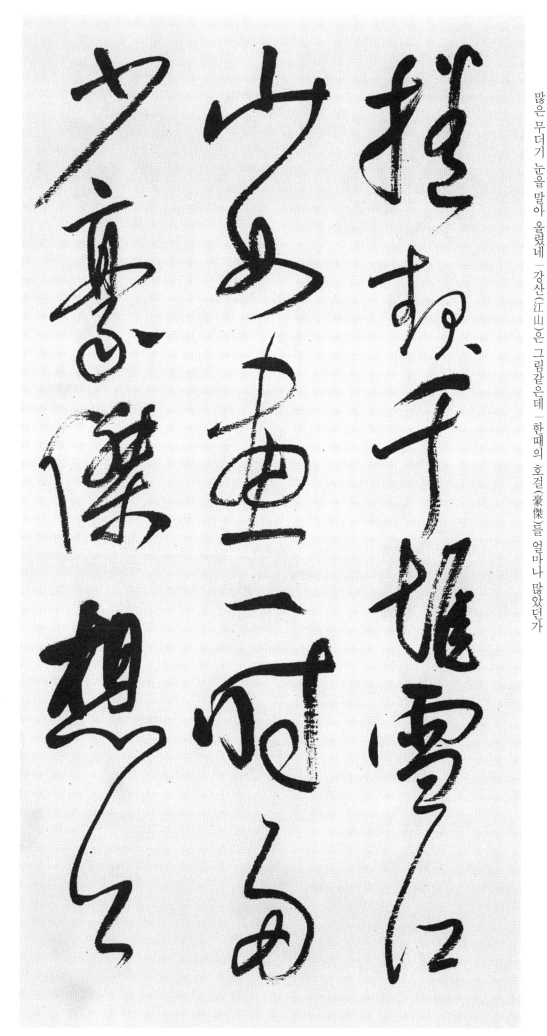

捲 걸을 권
起 일어날 기
千 일천 천
堆 쌓일 퇴
雪 눈 설

江 강 강
山 뫼 산
如 같을 여
畫 그림 화

一 한 일
時 때 시
多 많을 다
少 적을 소
豪 호걸 호
傑 준걸 걸

想 생각 상
公 귀인 공

많은 무더기 눈을 말아 올렸네 ㅣ강산(江山)은 그림같은데 ㅣ한때의 호걸(豪傑)들 얼마나 많았던가

瑾 붉은옥 근
當 이 당
年 해 년

小 작을 소
喬 아름다울 교
初 처음 초
嫁 시집갈 가
了 마칠 료

雄 수컷 웅
姿 자태 자
英 꽃부리 영
發 필 발

羽 깃 우
扇 부채 선
綸 인끈 륜
巾 수건 건

주공근의 그때일 생각하나니 | 소교(小喬) 갓 시집 왔었고 | 영웅스런 자태에 재기는 넘쳤지 | 깃부채에 윤건 쓰고

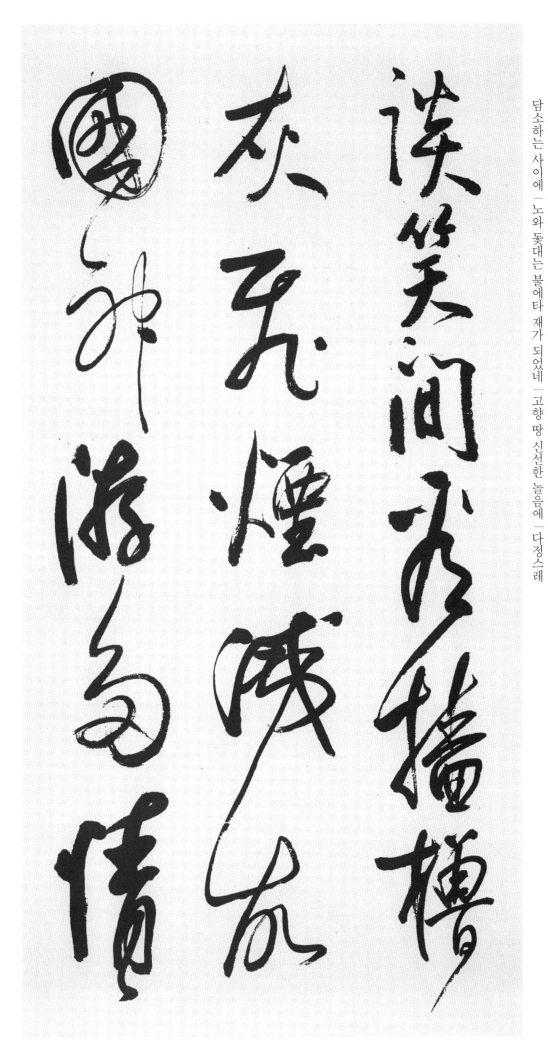

談 말씀 담
笑 웃을 소
間 사이 간

看 볼 간
※고문진보에는 없는 字임
檣 돛대 장
櫓 노 로
※고문진보에는 艣字로 씀

灰 재 회
飛 날 비
煙 연기 연
滅 멸할 멸
故 옛 고

國 나라 국
神 귀신 신
游 놀 유

多 많을 다
情 정 정

담소하는 사이에 ― 노와 돛대는 불에 타 재가 되었네 ― 고향 땅 신선한 놀음에 ― 다정스레

應 응할 응
笑 웃음 소
我 나 아

早 일찍 조
生 날 생
華 화려할 화
髮 터럭 발

人 사람 인
生 살 생
如 같을 여
夢 꿈 몽

一 한 일
尊 술잔 준
還 돌아올 환
酹 강신술 뢰
江 강 강
月 달 월

웃음에 응하였네 | 나는 일찍이 흰 머리가 나니 | 인생은 꿈과 같은 것 | 한 두루미 술로 강속 달에 따르노라

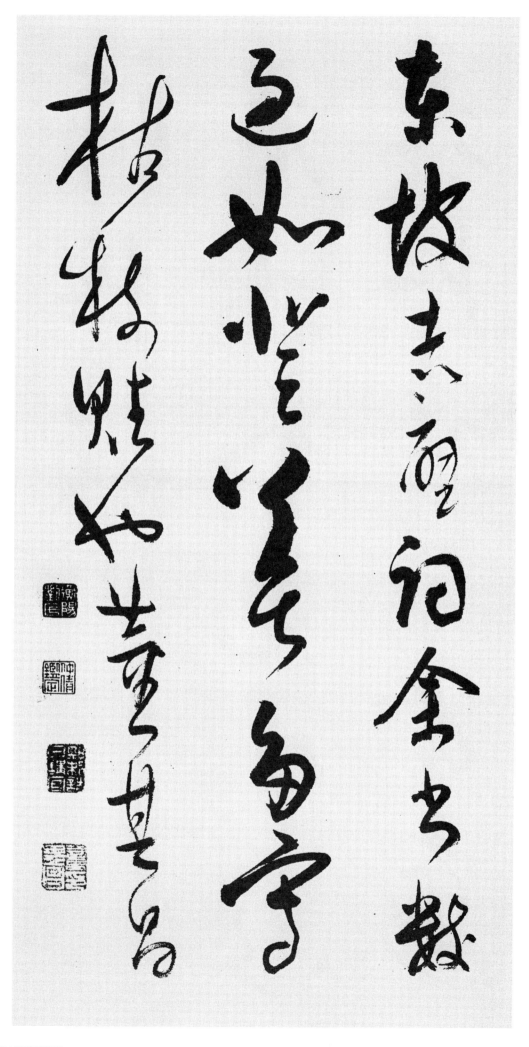

東 동녘 동
坡 언덕 파
赤 붉을 적
壁 벽 벽
詞 말씀 사
余 나 여
書 글 서
數 셈 수
過 지날 과
如 같을 여
登 오를 등
善 착할 선
多 많을 다
寫 글쓸 사
枯 마를 고
樹 나무 수
賦 글 부
也 어조사 야

董 동독할 동
其 그 기
昌 창설할 창

5. 酒德頌卷
〈劉伶〉

有 있을 유
大 큰 대
人 사람 인
先 먼저 선
生 날 생

以 써 이
天 하늘 천
地 땅 지
爲 하 위
一 한 일
朝 아침 조

萬 일만 만

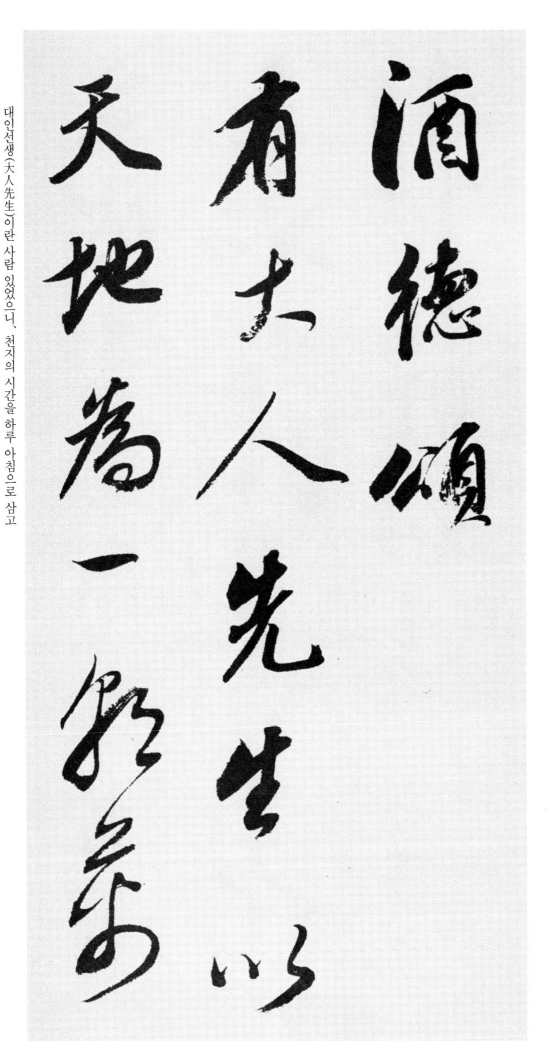

대인선생(大人先生)이란 사람 있었으니, 천지의 시간을 하루 아침으로 삼고

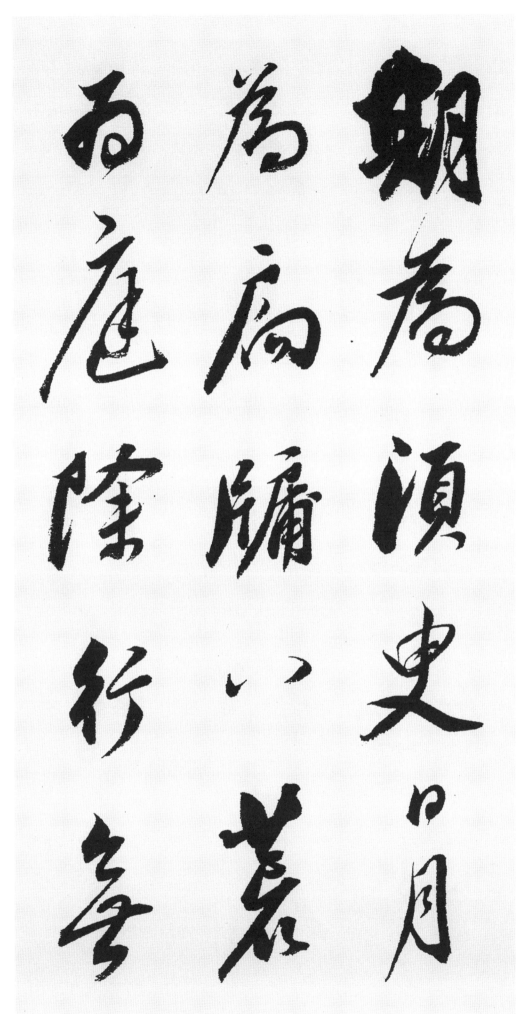

轍 수레바퀴 철
跡 자취 적

居 살 거
無 없을 무
室 집 실
廬 오두막 려

幕 장막 막
天 하늘 천
席 자리 석
地 땅 지

縱 따를 종
意 뜻 의
所 바 소
如 같을 여

거처함에 집이나 오두막도 없으며 ㅣ 하늘을 천막으로 여기고 ㅣ 땅을 자리로 삼아 ㅣ 마음가는 대로 맡긴다

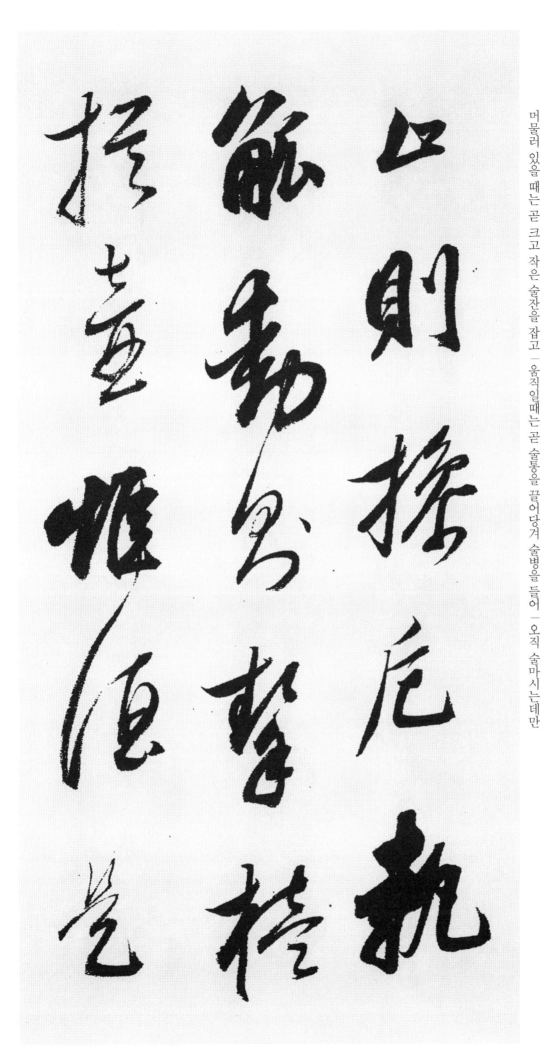

止 그칠 지
則 곧 즉
操 잡을 조
卮 술잔 치
執 잡을 집
觚 작은술잔 고

動 움직일 동
則 곧 즉
挈 당길 설
榼 술통 합
提 들 제
壺 병 호

惟 오직 유
酒 술 주
是 이 시

머물러 있을 때는 곧 크고 작은 술잔을 잡고 ㅣ움직일때는 곧 술통을 끌어당겨 술병을 들어 ㅣ오직 술마시는데만

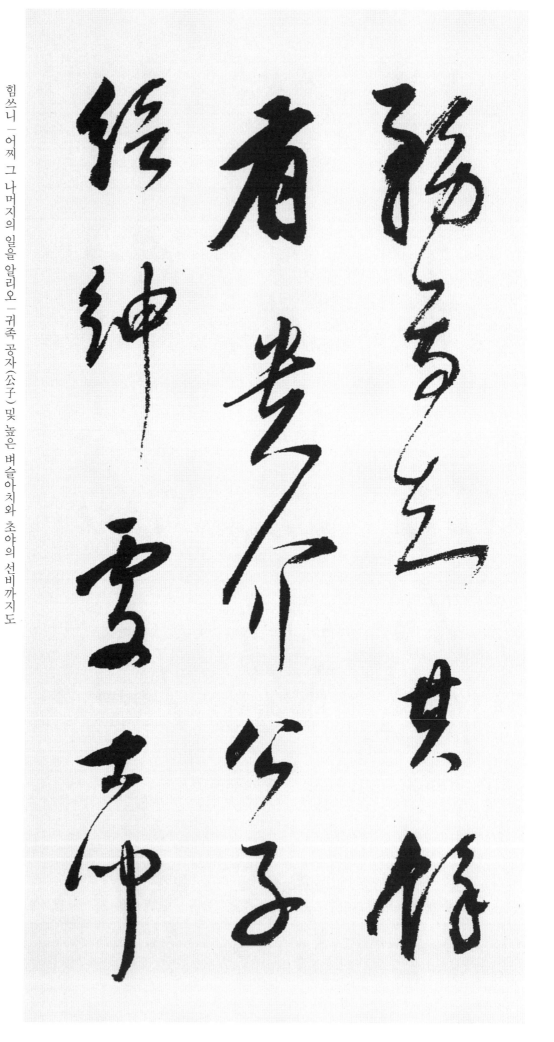

務 힘쓸 무

焉 어조사 언
知 알 지
其 그 기
餘 남을 여

有 있을 유
貴 귀할 귀
介 임금아들 개
公 귀인 공
子 아들 자
縉 꽂을 진
紳 큰띠 신
處 곳 처
士 선비 사

聞 들을 문

힘쓰니 ― 어찌 그 나머지의 일을 알리오 ― 귀족 공자(公子) 및 높은 벼슬아치와 초야의 선비까지도

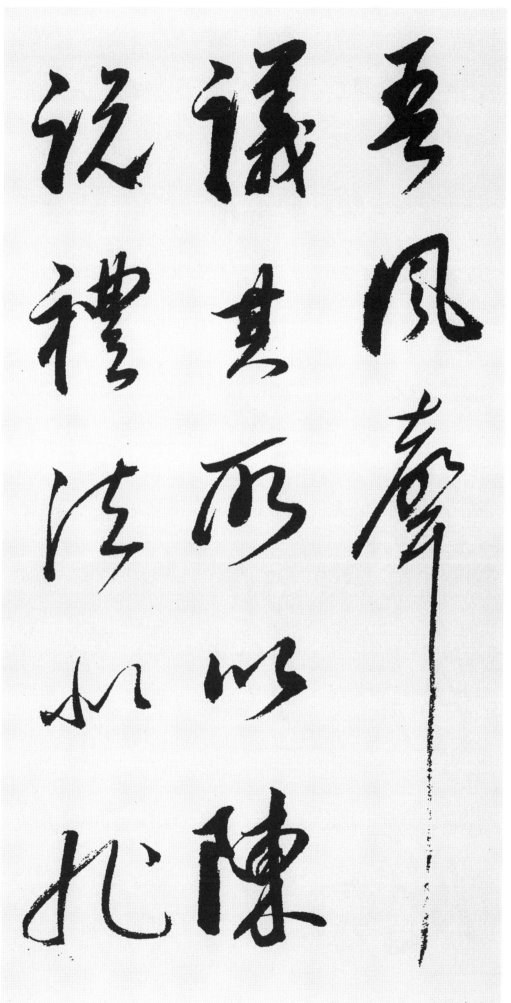

吾風聲　나오　바람풍　소리성
議其所以　논의할의　그기　바소　써이
陳設禮法　펼진말할설　예도예법법　법법
似非　같을사　아닐비

대인선생의 소문을 듣고서 ― 그 행동을 따지고 ― 예법(禮法)을 늘어놓으니 ― 옳고 그른 것이

鵲　까치 작
起　일어날 기

先　먼저 선
生　날 생
於　어조사 어
是　이 시

方　모 방
捧　들 봉
罌　술단지 앵
承　받들 승
槽　술통 조

銜　머금을 함
盃　술잔 배
漱　양치질할 수
醪　막걸리 료

까치 떼가 일어나는 듯 하였다 ㅣ선생은 이때에 바야흐로 ㅣ술단지를 들고 술통을 받들어 ㅣ술 잔을 입에 대고 탁주를 마시고

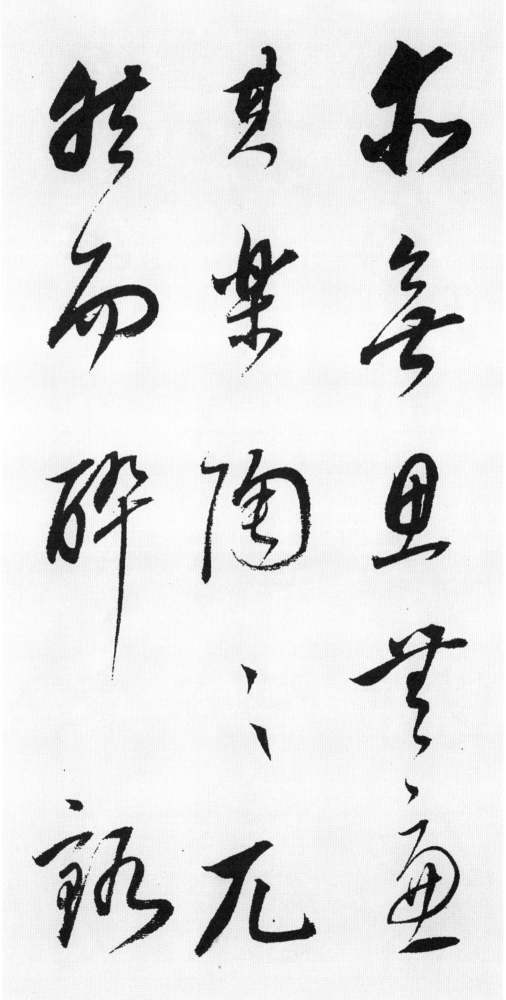

亦 또 역
無 없을 무
思 생각 사
無 없을 무
慮 근심 려

其 그 기
樂 즐거울 락
陶 즐길 도
陶 즐길 도

兀 우뚝할 올
然 그럴 연
而 말이을 이
醉 취할 취

豁 소통할 활

또 아무 생각도 없고 걱정 없는 듯이 그 즐거움이 도도하였다 멍청하게 취하기도 하고

爾 너 이
而 말이을 이
醒 술깰 성

靜 고요 정
聽 들을 청
不 아니 불
聞 들을 문
雷 우레 뢰
霆 우레 정
之 갈 지
聲 소리 성

熟 익을 숙
視 볼 시

활짝 깨기로 하면서 ─ 조용히 들어도 우레소리 들리지도 않고 ─ 자세히 보아도

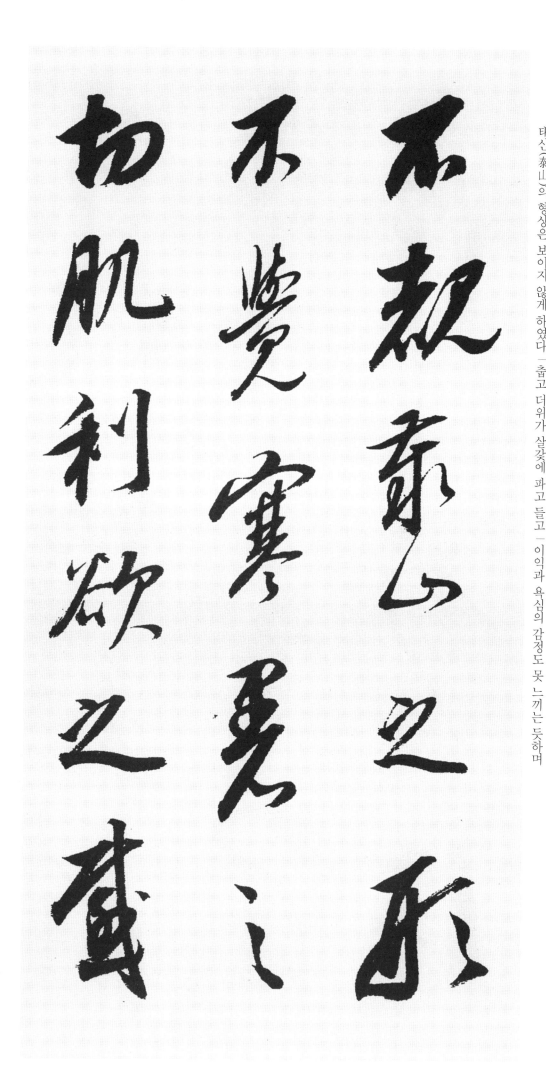

태산(泰山)의 형상은 보이지 않게 하였다 ─ 춥고 더위가 살갗에 파고 들고 ─ 이익과 욕심의 감정도 못 느끼는 듯하며

不　아닐 부
觀　볼 도
泰　클 태
山　뫼 산
之　갈 지
形　모양 형

不　아니 불
覺　깨달을 각
寒　찰 한
暑　더울 서
之　갈 지
切　끊을 절
肌　살갗 기

利　이로울 리
欲　하고자할 욕
之　갈 지
感　느낄 감

情 정 정

俯 굽어볼 부
觀 볼 관
萬 일만 만
物 사물 물

擾 어지어울 요
擾 어지러울 요
焉 어조사 언
如 같을 여
江 강 강
漢 한수 한
之 갈 지
載 실을 재
浮 뜰 부

만물을 우러러보고 굽어보고 ─ 이러저리 마치 장강(長江)과 한수(漢水)에 떠있는

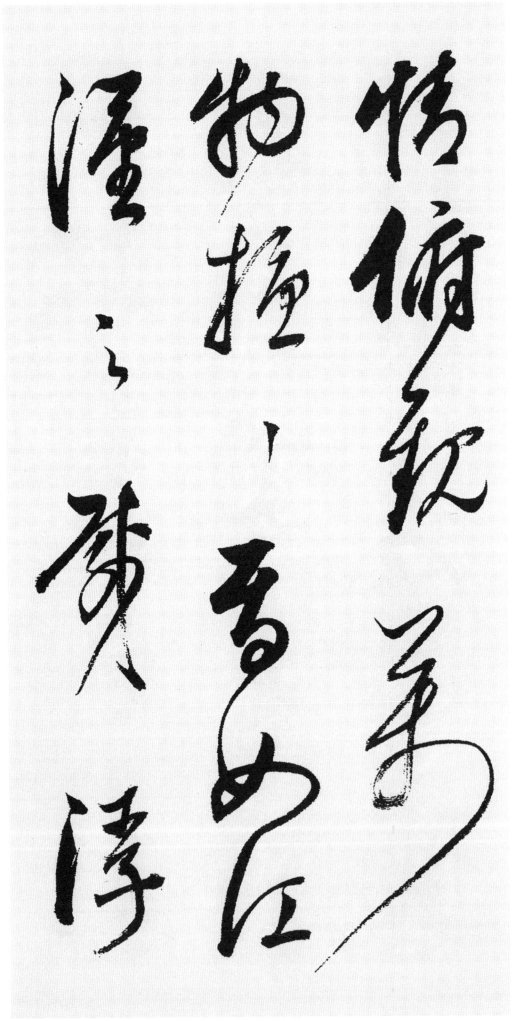

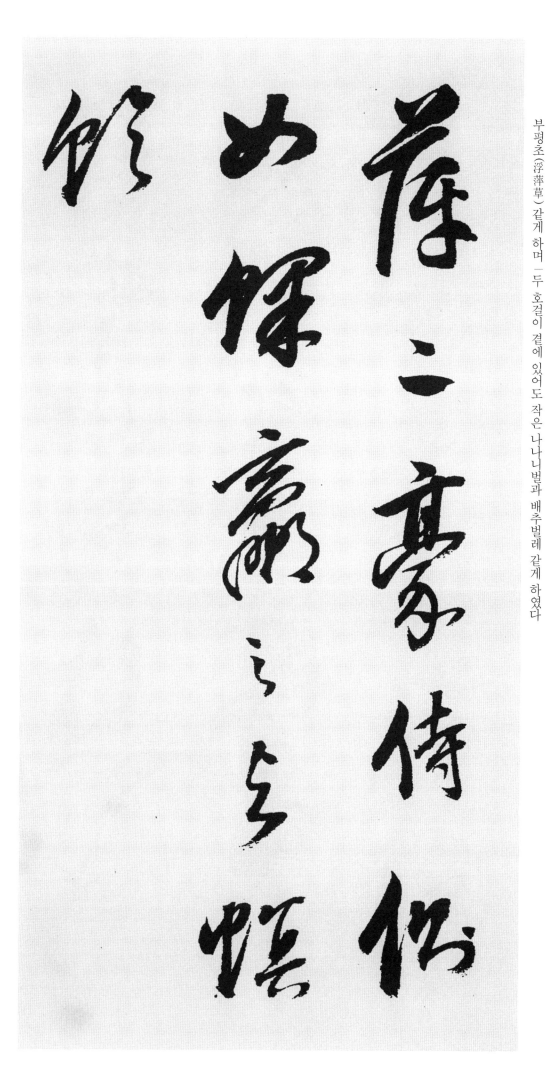

부평초(浮萍草) 같게 하며 두 호걸이 곁에 있어도 작은 나나니벌과 배추벌레 같게 하였다

萍 개구리밥 평

二 두 이
豪 호걸 호
侍 모실 시
側 옆 측
如 같을 여
蜾 나나니벌 과
蠃 나나니벌 라
之 갈 지
與 더불 여
螟 뽕나무벌레 명
蛉 고추잠자리 령

董	동독할 동
其	그 기
昌	창성할 창
書	글 서
於	어조사 어
石	돌 석
湖	호수 호
山	뫼 산
莊	별장 장

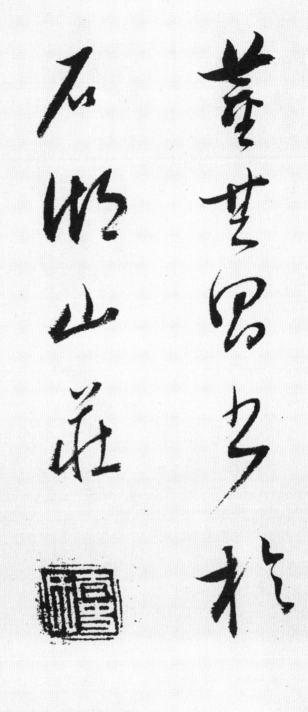

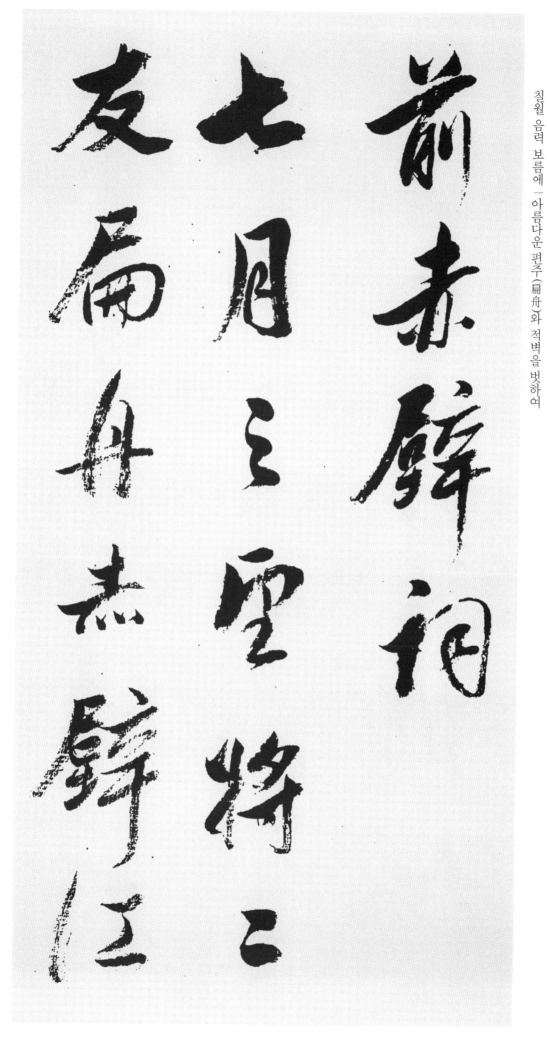

6. 赤壁詞

① 〈前赤壁 詞〉

七 일곱 칠
月 달 월
之 갈 지
望 보름달 망

將 클 장
將 클 장
友 벗 우
扁 거룻배 편
舟 배 주
赤 붉을 적
壁 벽 벽

江 강 강

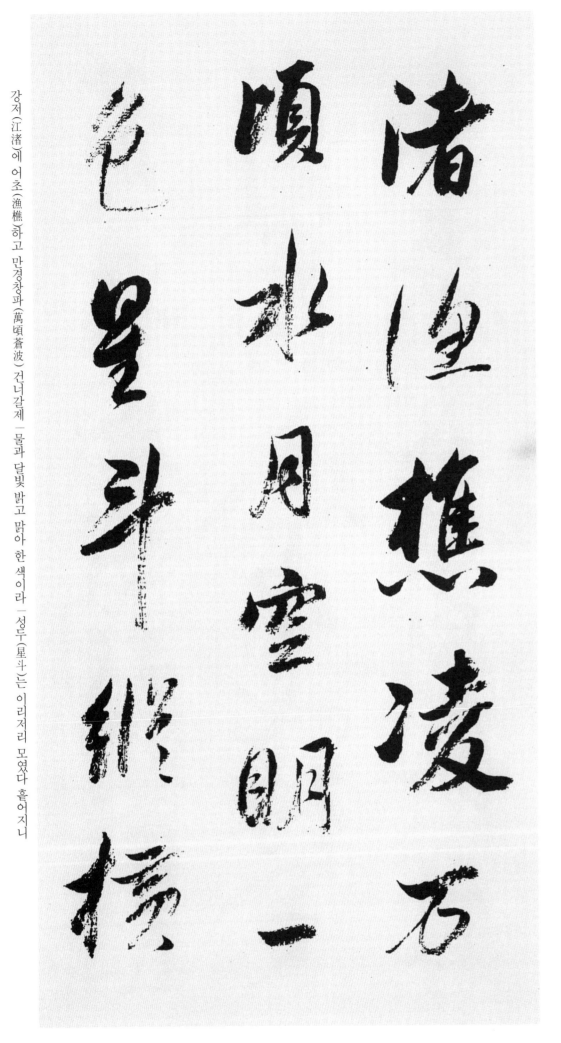

渚　물가 저
漁　고기잡을 어
樵　나무꾼 초
凌　넘을 릉
萬　일만 만
頃　백이랑 경

水　물 수
月　달 월
空　빌 공
明　밝을 명
一　한 일
色　빛 색

星　별 성
斗　두우성 두
縱　세로 종
橫　가로 횡

강저(江渚)에 어초(漁樵)하고 만경창파(萬頃蒼波) 건너갈제 물과 달빛 밝고 맑아 한 색이라 성두(星斗)는 이리저리 모였다 흩어지니

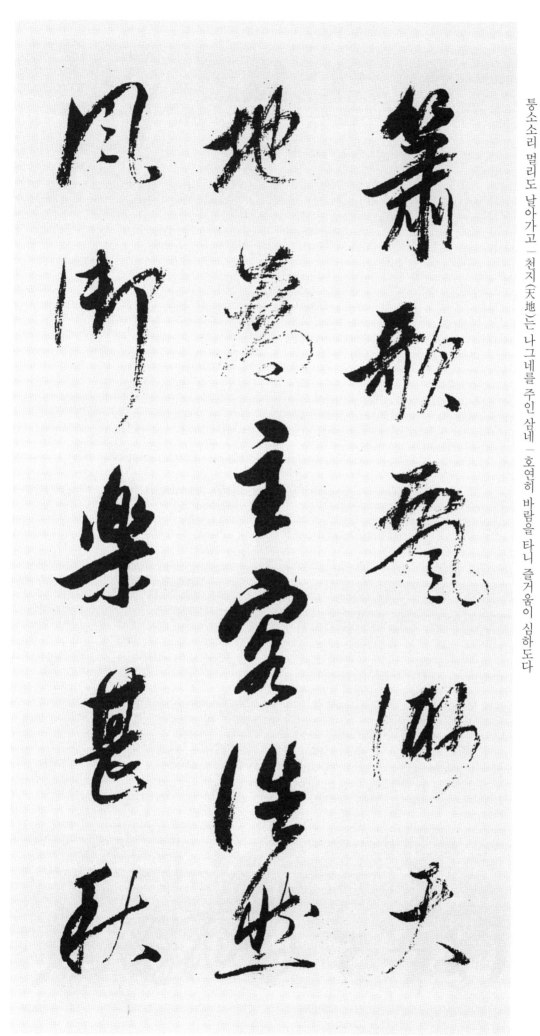

簫歌飄渺　통소소　통소소
　　　　　歌　노래　가
　　　　　飄　날릴　표
　　　　　渺　멀　묘

天地爲主客　天　하늘　천
　　　　　地　땅　지
　　　　　爲　하위
　　　　　主　주인　주
　　　　　客　손　객

浩然風御樂甚　浩　넓을　호
　　　　　然　그럴　연
　　　　　風　바람　풍
　　　　　御　맞을　어
　　　　　樂　즐거울　락
　　　　　甚　심할　심

秋　가을　추

통소소리 멀리도 날아가고 ─천지(天地)는 나그네를 주인 삼네 ─호연히 바람을 타니 즐거움이 심하도다

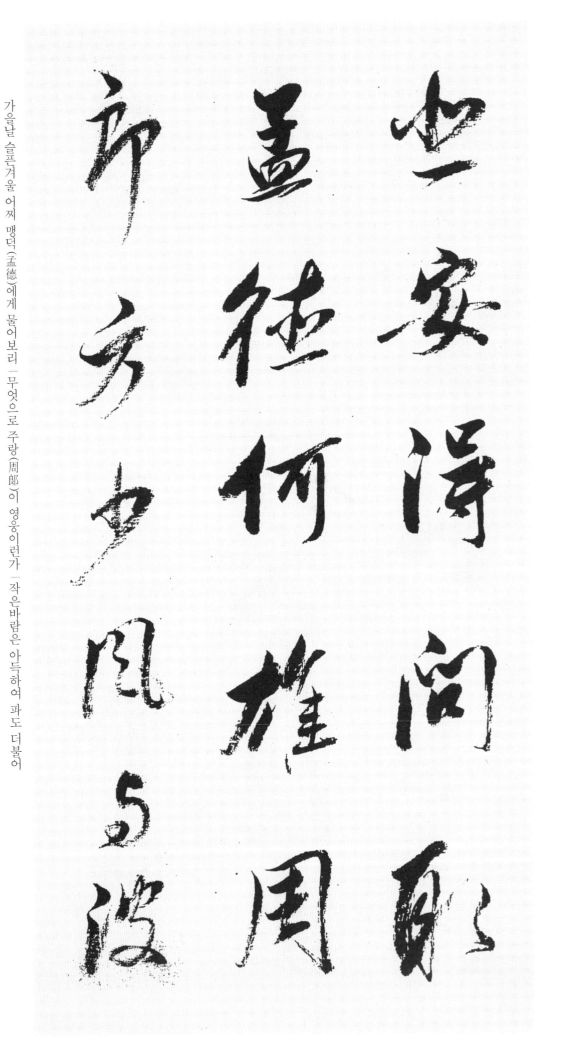

悲 슬플 비　安 편안 안　得 얻을 득　問 물을 문　取 취할 취　孟 맏 맹　德 덕 덕

何 어찌 하　雄 수컷 웅　周 두루 주　郎 사내 랑

方 모 방　少 적을 소　風 바람 풍　與 더불 여　波 물결 파

가을날 슬픈겨울 어찌 맹덕(孟德)에게 물어보리 一 무엇으로 주랑(周郎)이 영웅이런가 一 작은바람은 아득하여 파도 더불어

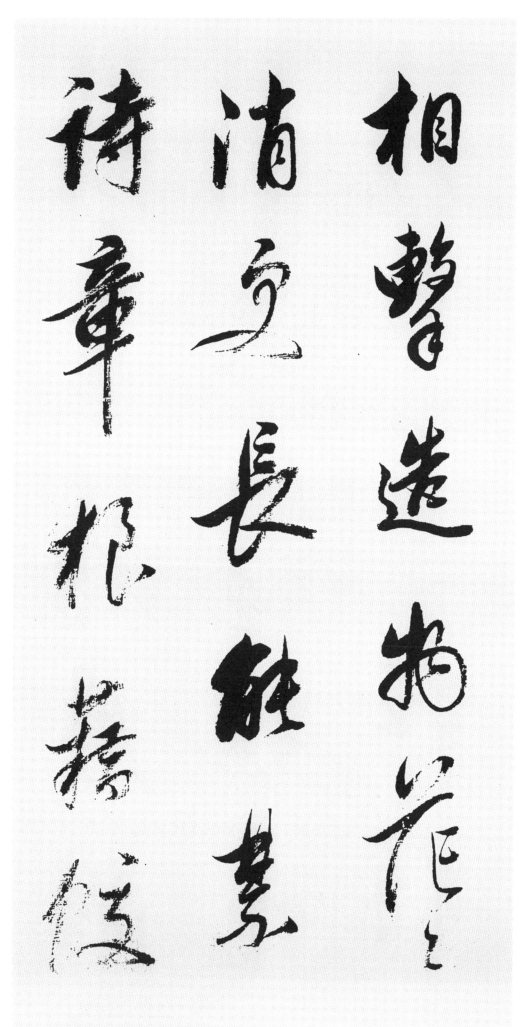

서로 마주치네 | 천지만물은 사라지고 자라나 | 능히 시와 글 맞으니 이리저리 흩어지네 | 교룡은

相 상대방 상
擊 칠 격

造 지을 조
物 사물 물
茫 넓을 망
茫 넓을 망
消 사라질 소
更 다시 갱
長 자랄 장

能 능할 능
禁 맞을 금
詩 글 시
章 글 장
狼 낭자할 랑
藉 어수선할 적

蛟 교룡 교

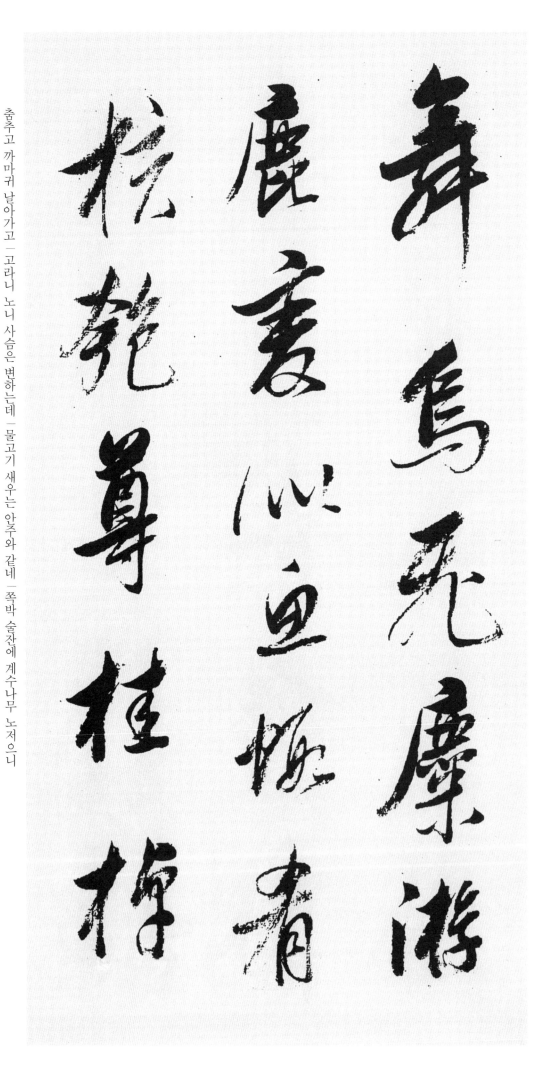

舞 춤출 무
烏 까마귀 오
飛 날 비

麋 고라미 미
游 놀 유
鹿 사슴 록
變 변할 변

似 같을 사
魚 고기 어
蝦 새우 하
肴 어육 효
核 과실 핵

匏 호리병 포
尊 술잔 준
桂 계수나무 계
棹 노 도

춤추고 까마귀 날아가고 ─ 고라니 노니 사슴은 변하는데 ─ 물고기 새우는 안주와 같네 ─ 쪽박 술잔에 계수나무 노저으니

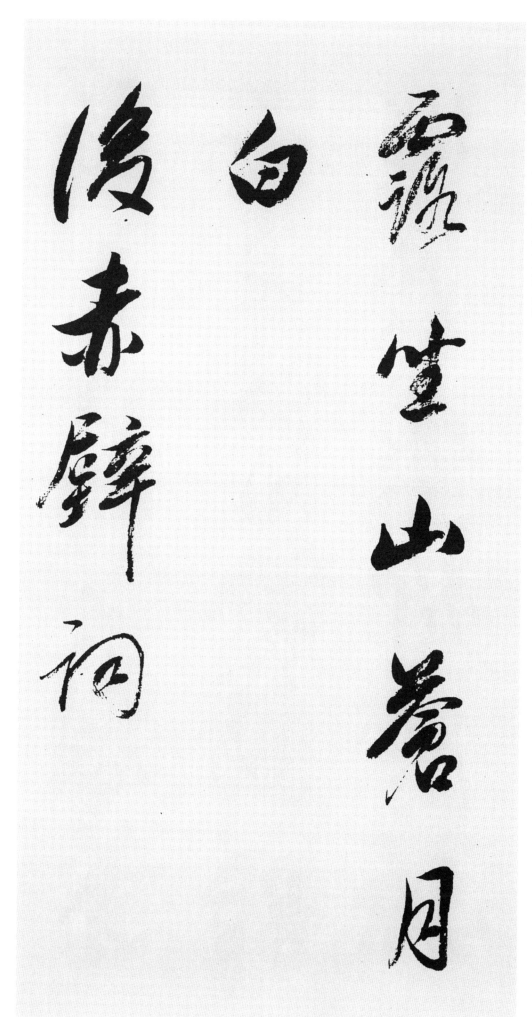

이슬은 산에 내리고 흰달은 밝기만 하네

露	이슬	로
坐	앉을	좌
山	뫼	산
蒼	푸를	창
月	달	월
白	밝을	백

② 〈前赤壁 詞〉

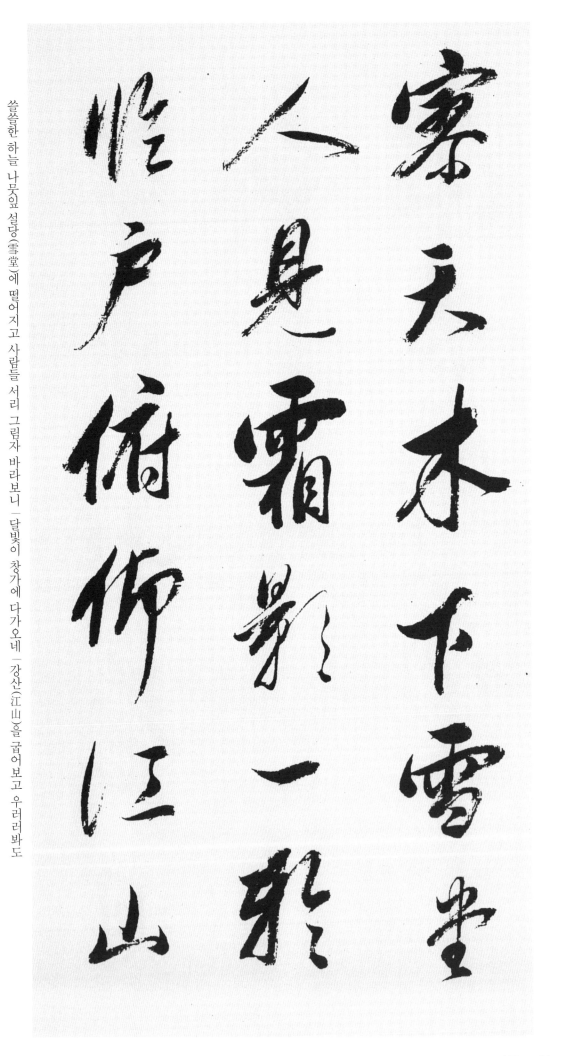

寥 쓸쓸할 료
天 하늘 천
木 나무 목
下 내릴 하
雪 눈 설
堂 집 당
人 사람 인
見 볼 견
霜 서리 상
影 그림자 영

一 한 일
輪 바퀴 륜
臨 임할 임
戶 집 호

俯 굽을 부
仰 우러를 앙
江 강 강
山 뫼 산

쓸쓸한 하늘 나뭇잎 설당(雪堂)에 떨어지고 사람들 서리 그림자 바라보니 一달빛이 창가에 다가오네 一강산(江山)을 굽어보고 우러러봐도

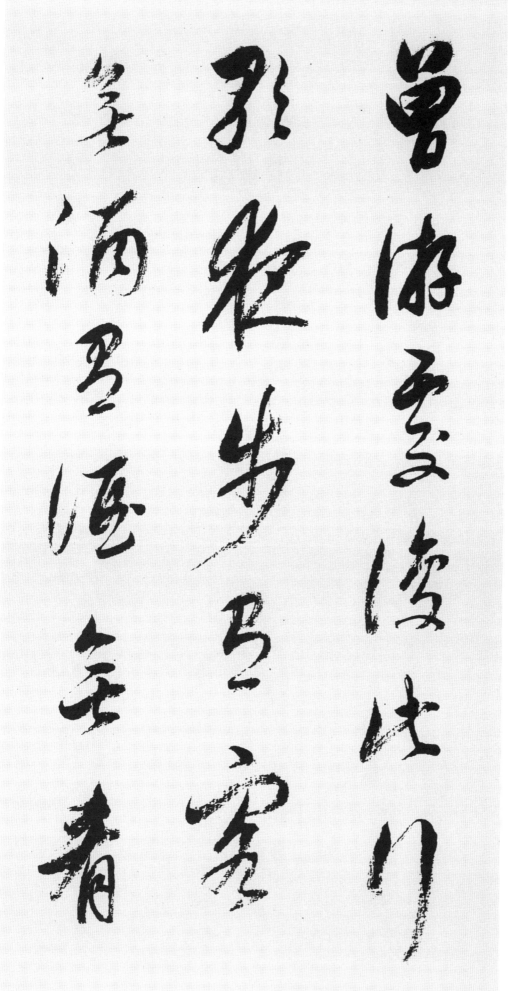

曾游處　일찍　증
　　　　놀　유
　　　　곳　처

復此行歌夜步　다시　부
　　　　이　차
　　　　갈　행
　　　　노래　가
　　　　밤　야
　　　　걸음　보

有客無酒　있을　유
　　　　손　객
　　　　없을　무
　　　　술　주

有酒無肴　있을　유
　　　　술　주
　　　　없을　무
　　　　어육　효

일찍이 놀던 곳이라ㅣ또다시 찾아와 밤에 거닐며 노래 부르네ㅣ객은 있는데 술은 없고ㅣ술은 있어도 안주가 없어

網 그물 망
魚 고기 어
來 올 래
薄 엷을 박
暮 저물 모

水 물 수
落 떨어질 락
江 강 강
淸 맑을 청

斷 끊을 단
岸 언덕 안
蟒 선명할 린
蟒 선명할 린
孤 외로울 고
露 드러날 로

疇 지난번 주
昔 저녁 석

그물로 고기잡아 저물 때 돌아오네 ㅣ물은 줄어들고 강은 맑은데 ㅣ깍아지른 언덕은 쓸쓸히 드러나네 ㅣ어제밤

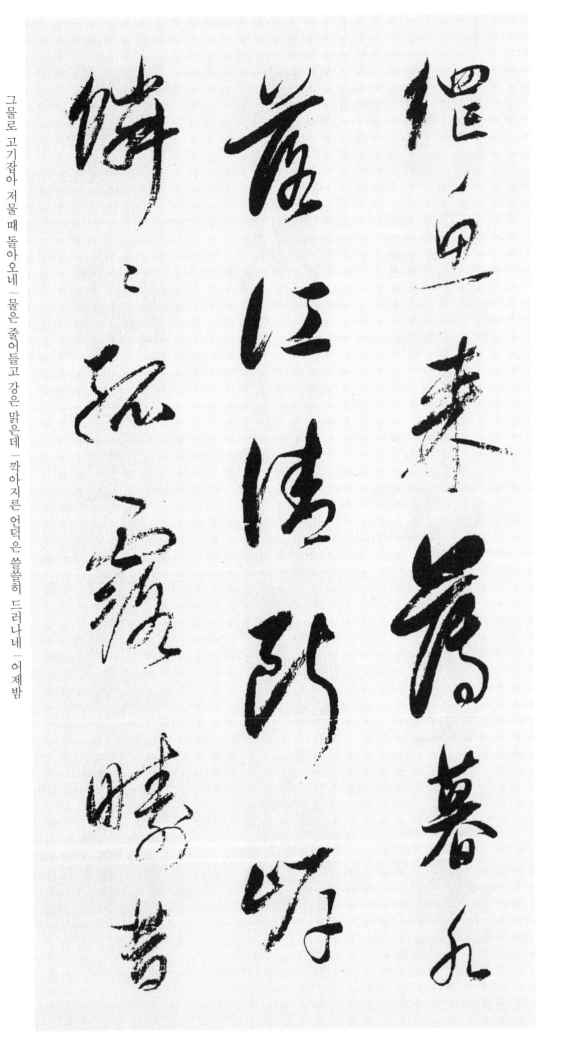

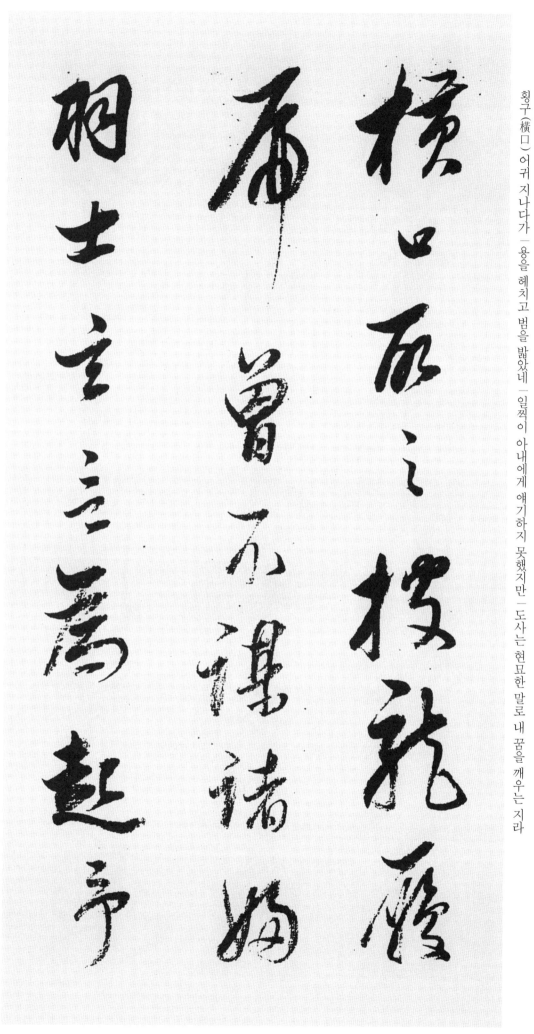

横口所之披龍履虎曾不謀諸婦羽士玄言爲起予

横 지날 횡
口 입 구

所 바 소
之 갈 지
披 헤칠 피
龍 용 룡
履 밟을 리
虎 범 호

曾 일찍 증
不 아니 불
謀 의논할 모
諸 어조사 저
婦 아내 부

羽 깃 우
士 선비 사
玄 현묘할 현
言 말씀 언
爲 하 위
起 일어날 기
予 나 여

횡구(横口) 어귀 지나다가 ㅣ 용을 헤치고 범을 밟았네 ㅣ 일찍이 아내에게 얘기하지 못했지만 ㅣ 도사는 현묘한 말로 내 꿈을 깨우는 지라

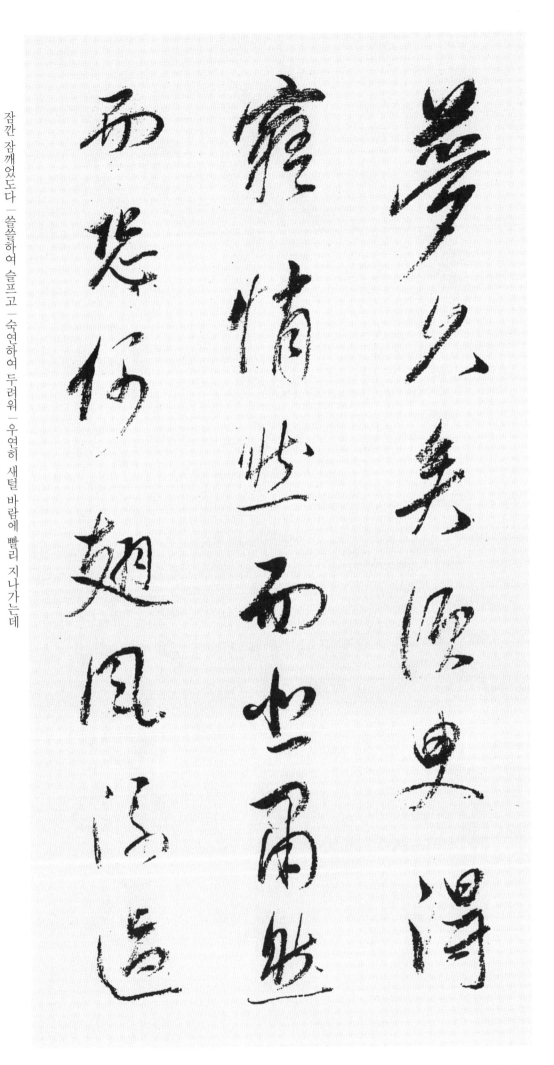

夢　꿈 몽
久　옛 구
矣　어조사 의

須　잠깐 수
與　잠깐 유
得　얻을 득
寤　잠깰 오

悄　근심할 초
然　그럴 연
而　말이을 이
悲　슬플 비

肅　엄숙할 숙
然　그럴 연
而　말이을 이
恐　두려울 공

偶　우연히 우
翅　날개 시
風　바람 풍
流　흐를 류
過　지날 과

잠깐 잠깨었도다 ㅣ쓸쓸하여 슬프고 ㅣ숙연하여 두려워 ㅣ우연히 새털 바람에 빨리 지나가는데

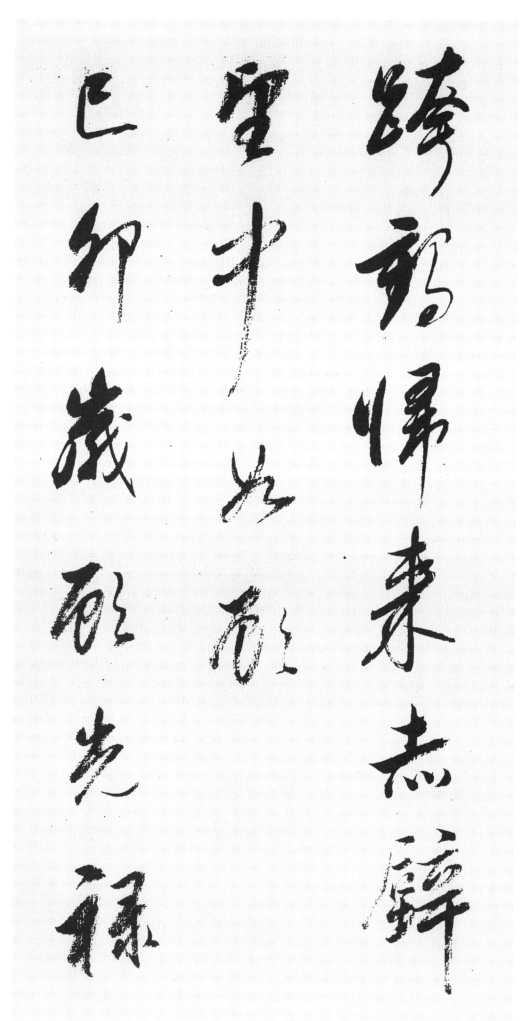

跨 넘을 과

鶴 학 학
歸 돌아갈 귀
來 올 래
赤 붉을 적
壁 벽 벽

望 바랄 망
中 가운데 중
如 같을 여
顧 돌아볼 고

乙 여섯째천간 기
卯 넷째지지 묘
歲 해 세
顧 돌아볼 고
光 빛 광
祿 봉록 록

학은 적벽으로 돌아가고 바라보는 중에 돌아보는 것 같네.

을묘년에 고광록이

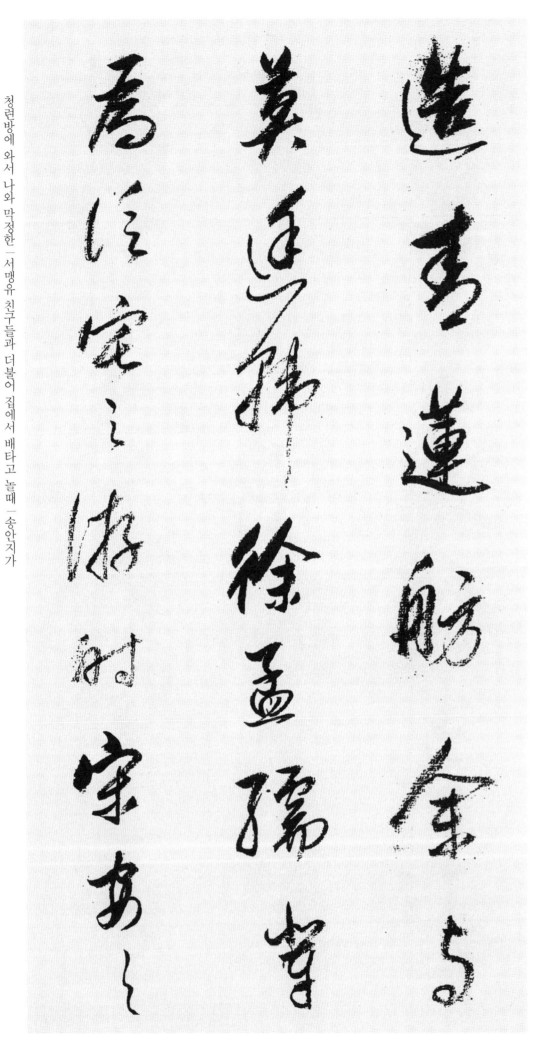

造 지을 조
靑 푸를 청
蓮 연꽃 연
舫 배 방
余 나 여
與 더불 여
莫 말 막
廷 조정 정
韓 나라 한
徐 갈 서
孟 맏 맹
孺 손자 유
輩 무리 배
爲 하 위
泛 뜰 범
宅 집 택
之 갈 지
游 놀 유
時 때 시
宋 송나라 송
安 편안 안
之 갈 지

청련방에 와서 나와 막정한 서맹유 친구들과 더불어 집에서 배타고 놀때 송안지가

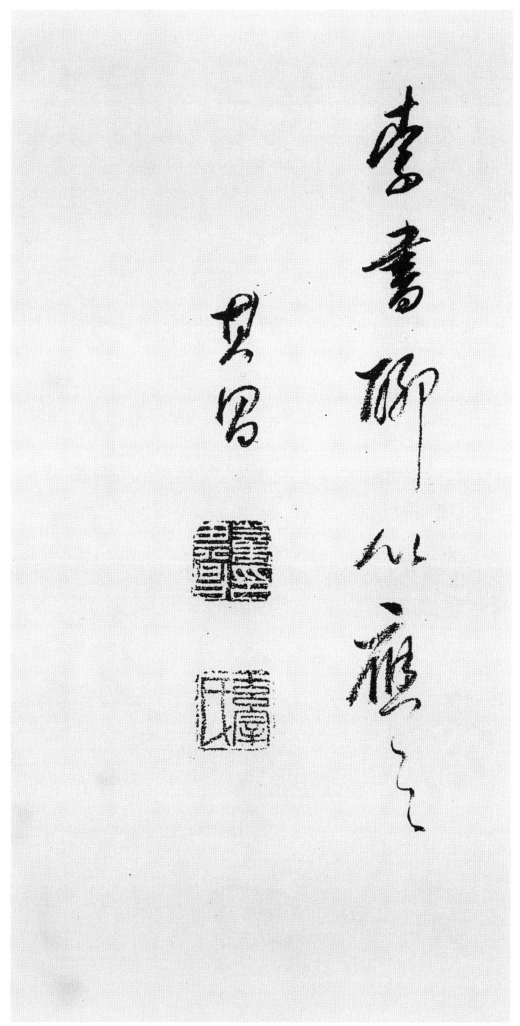

글을 보내와 이에 응하여 얘기하며 놀다。—기창

李 오얏 리
書 글 서
聊 무료할 료
以 써 이
應 응할 응
之 갈 지

其 그 기
昌 창성할 창

7. 歸去來辭 〈陶淵明〉

歸 돌아갈 귀
去 갈 거
來 올 래
兮 어조사 혜

田 밭 전
園 동산 원
將 장차 장
蕪 무성할 무
胡 어찌 호
不 아니 불

돌아 갈 것이여 田園이 장차 묵으려 하니 어찌 돌아가지 않으리요

歸
去來辭

歸
去
來兮
田

園
將
蕪
胡
不

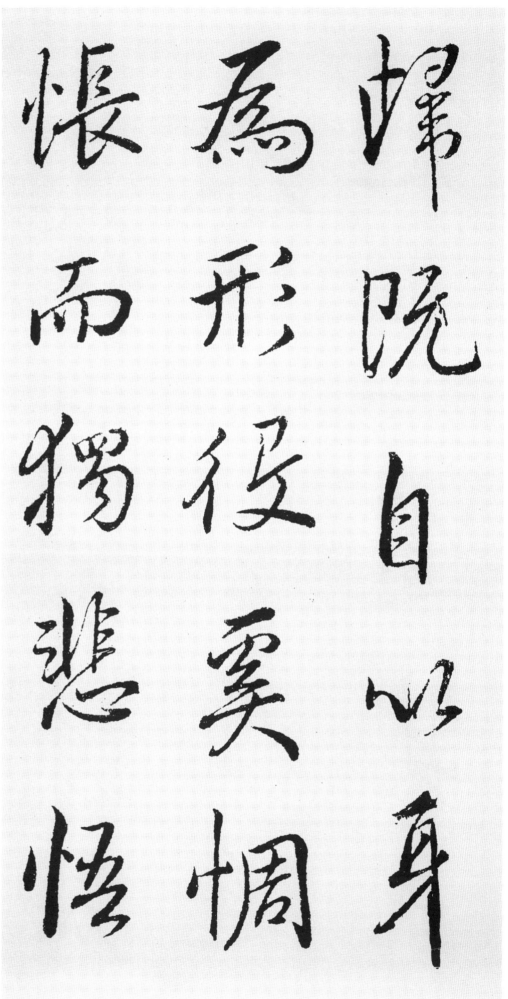

이미 스스로 마음으로써 몸의 使役이 되니 어찌 근심하여 홀로 슬퍼하랴.

歸　돌아갈 귀

旣　이미 기
自　스스로 자
以　써 이
心　마음 심
　　※作家는 身으로 씀
爲　하 위
形　모양 형
役　부릴 역

奚　어찌 해
惆　슬플 추
悵　슬플 창
而　말이을 이
獨　홀로 독
悲　슬플 비

悟　깨달을 오

已 이미 이
往 갈 왕
之 갈 지
不 아니 불
諫 고칠 간

知 알 지
來 올 래
者 놈 자
之 갈 지
可 가할 가
追 따를 추

實 진실로 실
※작가 寔으로 씀
迷 어지러울 미
途 길 도
其 그 기
未 아닐 미

이미 지난 일 돌이킬 수 없음을 깨닫고 來者의 따를 수 있음을 알았노라. 진실로 길에서 헤매되 그 아직 멀지 않음이니

已往之不諫知來者之可追寔迷途其遠来

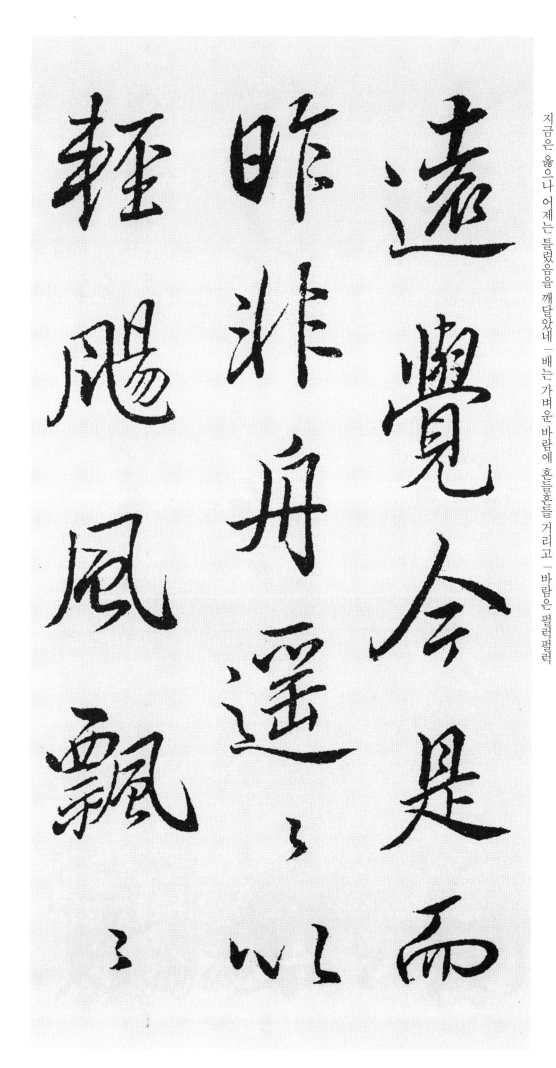

遠 멀 원

覺 깨달을 각
今 이제 금
是 옳을 시
而 말이을 이
昨 어제 작
非 틀릴 비

舟 배 주
搖 흔들 요
搖 흔들 요
※작가 遙遙(요요)로 씀.
以 써 이
輕 가벼울 경
颺 흔들 양

風 바람 풍
飄 날릴 표
飄 날릴 표

지금은 옳으나 어제는 틀렸음을 깨달았네 ― 배는 가벼운 바람에 흔들흔들 거리고 ― 바람은 펄럭펄럭

而 말이을 이
吹 불 취
衣 옷 의

問 물을 문
征 갈 정
夫 사내 부
以 써 이
前 앞 전
路 길 로

恨 한 한
晨 새벽 신
光 빛 광
之 갈 지
熹 희미할 희
※작가 晞로 씀.
微 희미할 미

乃 이에 내

옷자락 날리네. ―나그네에게 앞길을 물어보니, ―새벽빛의 희미함이 한스럽네

而吹衣 問征路 恨晨 以前 恨晨 微 乃 先之晞 微 乃

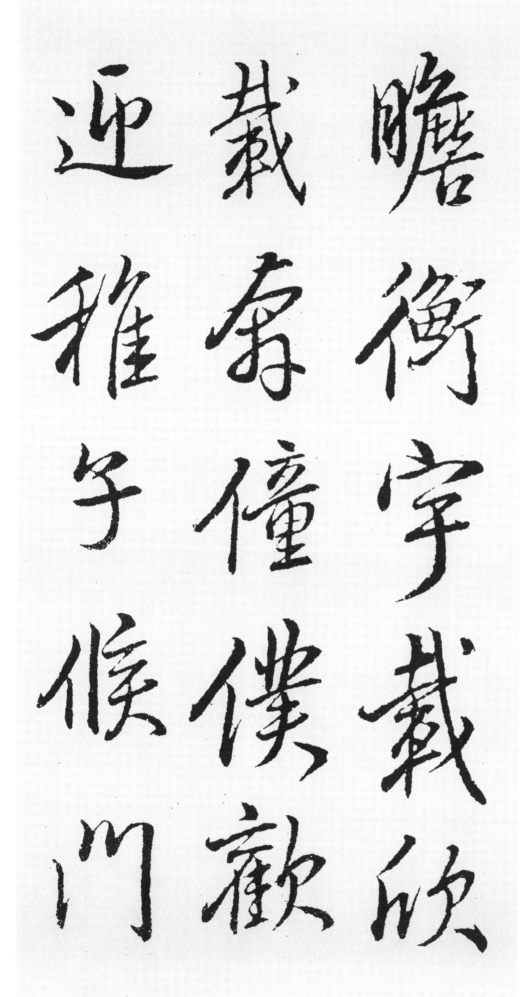

瞻

衡

宇

載

欣

載

奔

僮

僕

歡

迎

稚

子

候

門

瞻 볼 첨

衡 저울 형

宇 집 우

載 곧 재

欣 기쁠 흔

載 곧 재

奔 분주할 분

僮 아이 동

僕 종 복

歡 환영할 환

迎 맞을 영

稚 어릴 치

子 아이 자

候 맞을 후

門 문 문

이에 형우(衡宇)를 바라보고 기뻐하며 달려가네 동복(僮僕)은 기쁘게 맞아주고, 어린아들은 문에서 기다리네.

三逕就荒　三逕（三徑）은 이미 거칠어 졌지만
松菊猶存　송국（松菊）은 아직도 남아있네.
携幼入室　아이 이끌고 방으로 들어가니
有酒盈　술이 있어 두루미에 가득찼구나

三　삼　석　삼
逕　경　길　逕
就　취　곧　就
荒　황　거칠　荒

松　송　소나무　松
菊　국　국화　菊
猶　유　아직　猶
存　존　있을　存

携　휴　끝　携
幼　유　어릴　幼
入　입　들　入
室　실　집　室

有　유　있을　有
酒　주　술　酒
盈　영　찰　盈

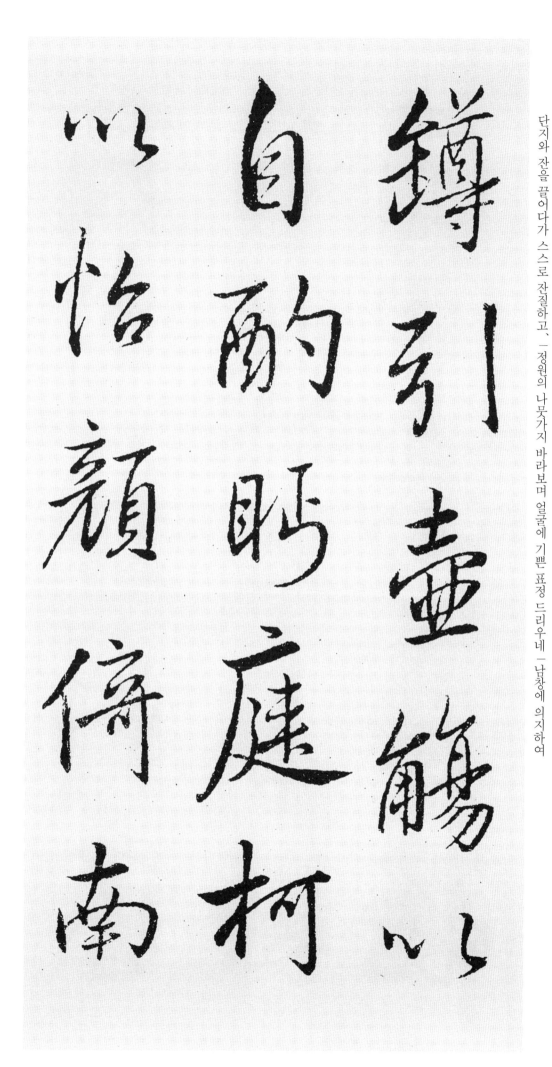

樽 술잔 준
※ 작가 罇(준)로 씀.

引 끌 인
壺 병 호
觴 술잔 상
以 써 이
自 스스로 자
酌 잔질할 작

眄 볼 면
庭 뜰 정
柯 가지 가
以 써 이
怡 편안한 이
顔 얼굴 안

倚 기댈 의
南 남녁 남

단지와 잔을 끌어다가 스스로 잔질하고, 정원의 나뭇가지 바라보며 얼굴에 기쁜 표정 드리우네 남창에 의지하여

窓 창 창
以 써 이
寄 보낼 기
傲 거만할 오

審 살필 심
容 용납할 용
膝 무릎 슬
之 갈 지
易 쉬울 이
安 편안할 안

園 동산 원
日 해 일
涉 건널 섭
以 써 이
成 이룰 성
趣 취미 취

태연히 앉아 무릎 용납할 곳을 찾으니 편안함을 알겠네. 정원을 날마다 거닐며 멋을 이루고,

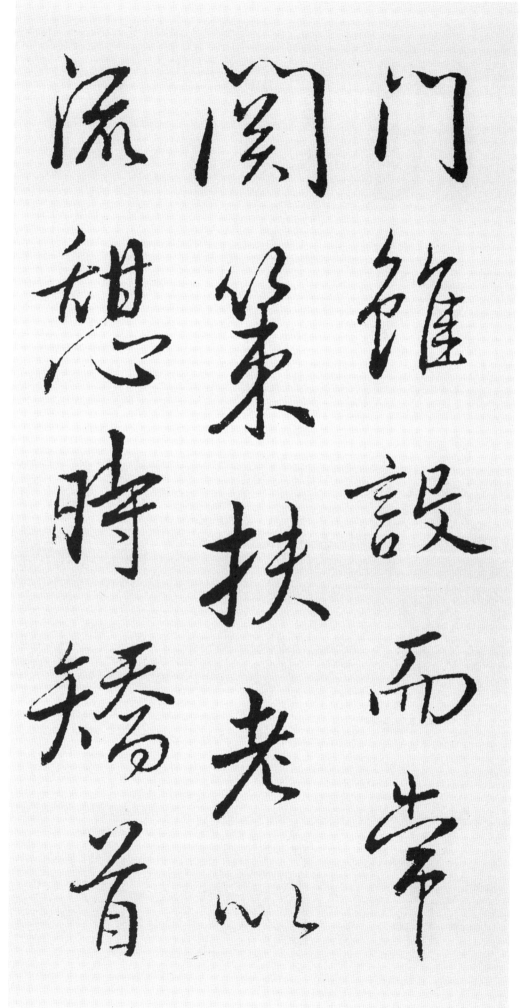

문은 비록 있으나 항상 닫혀있네. 一지팡이로 늙음을 부축하여 아무 곳에 쉬고 一때로는 머리돌려

而 말이을 이
遊 놀 유
※ 작가 遰로 씀.
觀 볼 관

雲 구름 운
無 없을 무
心 마음 심
以 써 이
出 날 출
岫 산웅덩이 수

鳥 새 조
倦 고달플 권
飛 날 비
而 말이을 이
知 알 지
還 돌아올 환

景 볕 경

마음대로 바라본다. 구름은 무심하여 산웅덩이에서 솟아나고 새는 날기도 지쳤지만 돌아 옴을 아는구나

而遊觀雲無心以出岫鳥倦飛而知還景

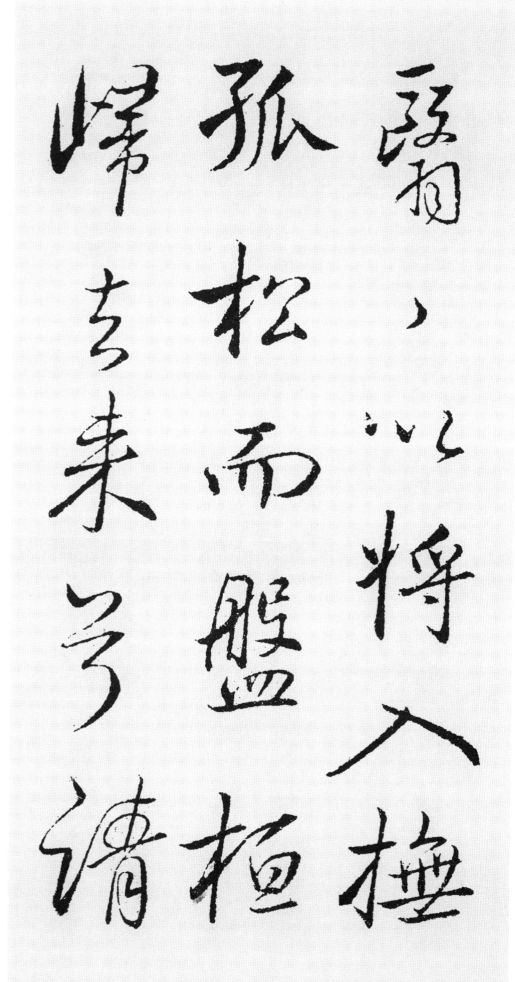

翳 어두울 예
翳 어두울 예
以 써 이
將 장차 장
入 들 입

撫 더듬을 무
孤 외로울 고
松 소나무 송
而 말이을 이
盤 돌 반
桓 머뭇거릴 환

歸 돌아갈 귀
去 갈 거
來 올 래
兮 어조사 혜

請 청할 청

햇볕은 어둑하여 장차 지려고 하는데 외로운 소나무 어루만지고 서성거리네. 돌아갈 것이여

息交以絶游

世與我而相遺

復駕言兮焉

息 쉴 식
交 사귈 교
以 써 이
絶 끊을 절
游 놀 유

世 세상 세
與 더불 여
我 나 아
而 말이을 이
相 서로 상
遺 버릴 유

復 다시 부
駕 멍에 가
言 말씀 언
兮 어조사 혜
焉 어조사 언

청하건데 사귐도 그만두고 노는 것도 끊으리라 ─ 세상은 나와 더불어 어긋나니 ─ 다시금 수레에 올라 무엇을 구하리오、

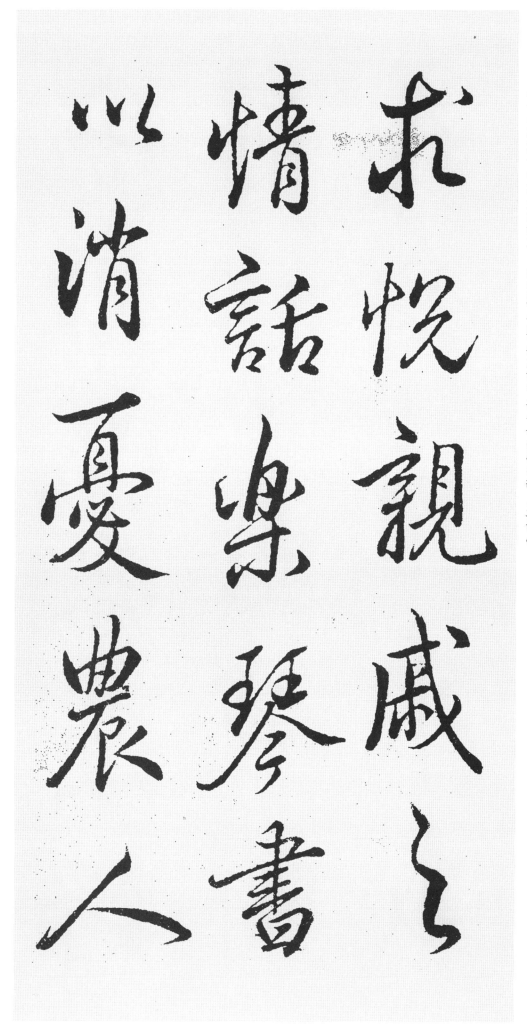

친척의 정겨운 얘기 기뻐하고、一琴書(금서)를 즐거하여 근심을 없애리라。一 농민이

求 구할 구
悅 기쁠 열
親 친지 친
戚 겨레 척
之 갈 지
情 정 정
話 말씀 화

樂 즐거울 락
琴 거문고 금
書 글 서

以 써 이
消 없앨 소
憂 근심 우

農 농사 농
人 사람 인

告余以春及

將有事於西疇

或命巾車或

나에게 봄이 옴을 알리니。 一 장차、 西疇(서주)에 일이 있으리라。 一 때론 巾車(건거)에 명하고、 一 혹은

告 고할 고
余 나 여
以 써 이
春 봄 춘
及 미칠 급

將 장차 장
有 있을 유
事 일 사
於 어조사 어
西 서녘 서
疇 밭두둑 주

或 혹시 혹
命 명할 명
巾 두건 건
車 수레 거

或 혹시 혹

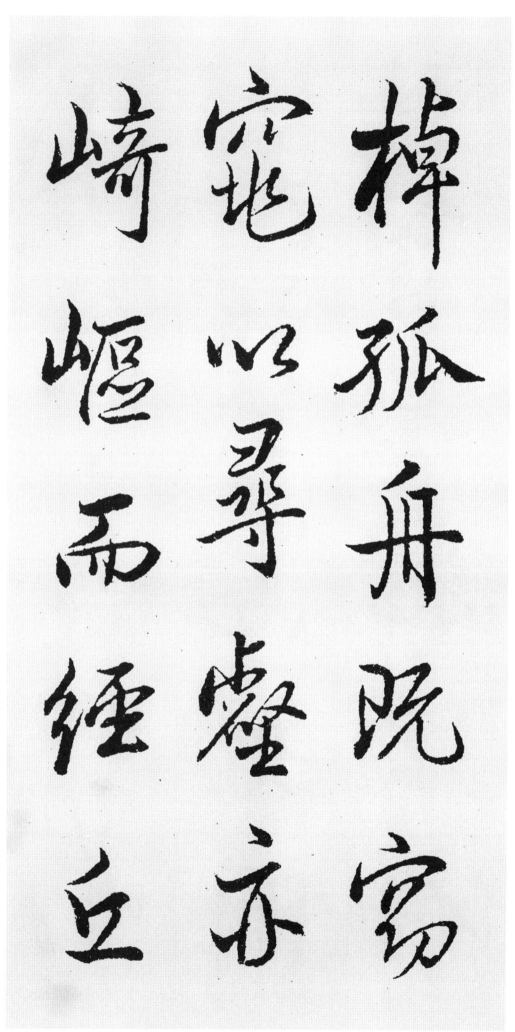

棹 저을 도
孤 외로울 고
舟 배 주

旣 이미 기
窈 오목할 요
窕 오목할 조
以 써 이
尋 깊을 심
壑 골 학

亦 또 역
崎 산길험할 기
嶇 산길험할 구
而 말이을 이
經 지날 경
丘 언덕 구

孤舟(고주)를 저으면서 │ 이미 구불한 깊은 골짜기를 찾기도 하고、│ 또 높낮은 언덕을 지나가네。

木 나무 목
欣 기쁠 흔
欣 기쁠 흔
以 써 이
向 향할 향
榮 영화로울 영

泉 샘 천
涓 흐를 연
涓 흐를 연
而 말이을 이
始 처음 시
流 흐를 류

善 좋을 선
萬 많을 만
物 사물 물
之 갈 지
得 얻을 득

나무는 흐드러져 무성하고, 샘은 졸졸 솟아 흐르기 시작하네. 만물의 때를 얻음은 즐거운데,

木欣欣以向榮
泉涓涓而始流
善萬物之得

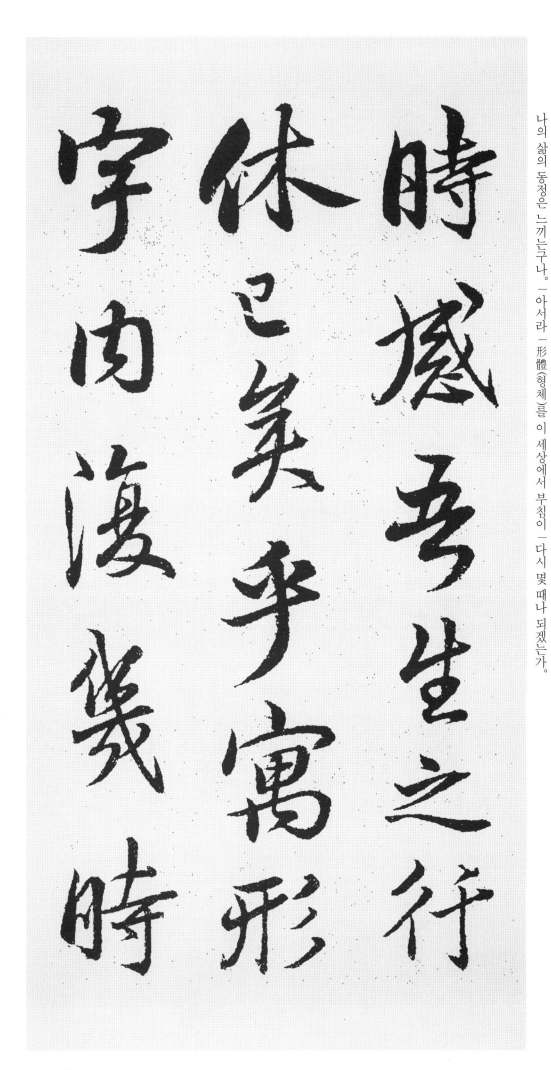

時　感吾生之行休　已矣乎　寓形宇內　復幾時

時 때 시
感 느낄 감
吾 나 오
生 날 생
之 갈 지
行 행할 행
休 쉴 휴
已 이미 이
矣 어조사 의
乎 어조사 호
寓 부쳐살 우
形 모양 형
宇 집 우
內 안 내
復 다시 부
幾 몇 기
時 때 시

나의 삶의 동정은 느끼는구나. 아서라 形體(형체)를 이 세상에서 부침이 다시 몇때나 되겠는가.

曷 어찌 갈
不 아니 불
委 맡길 위
心 마음 심
任 임할 임
去 갈 거
留 머무를 류

胡 어찌 호
爲 하 위
乎 어조사 호
遑 바쁠 황
遑 바쁠 황
兮 어조사 혜
※고문진보에는
　없는 字임
欲 하고자할 욕
何 어찌 하
之 갈 지

어찌 마음에 맡겨 가고 머무는 것을 맡기지 않는가 무엇 때문에 바쁘게 서둘러 어디론가 가고자 하는가

曷不委心任去留胡爲乎遑遑兮欲何之

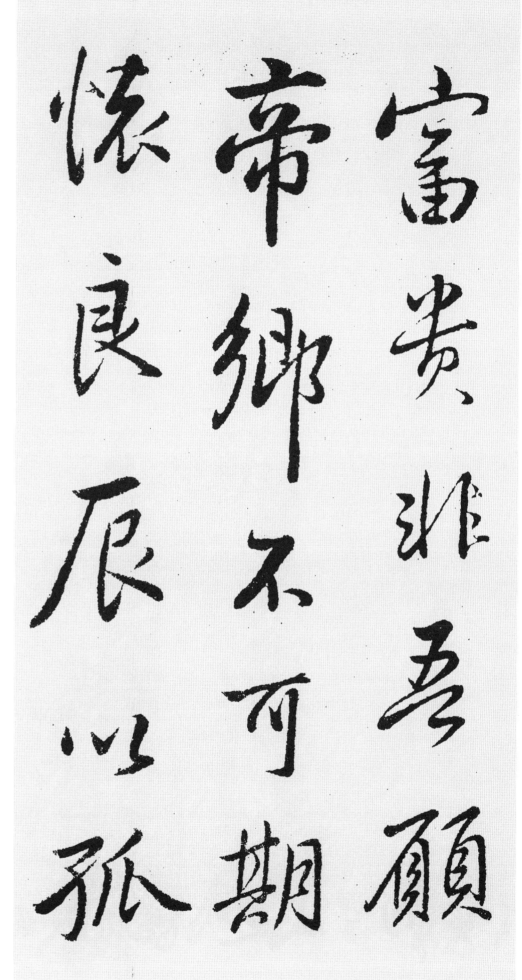

富貴(부귀)는 내 원하는 바 아니며 ─신선은 가히 기약하지 않으리. ─좋은 시절을 생각하여 홀로 가고、

富貴 부귀 부귀비
非吾 귀할 나오
願 아닐 원할 원

帝鄉 임금 제
不可 고향 향불
期 아니 가할 가
 가할 기약할 기

懷良 품을 회
辰以 좋을 량
孤 낱 신
 써이
 외로울 고

往 갈 왕

或 혹시 혹
植 꽂을 치
杖 지팡이 장
而 말이을 이
耘 김맬 운
耔 김맬 자

登 오를 등
東 동녘 동
皐 언덕 고
以 써 이
舒 천천히 서
嘯 불 소

臨 임할 임
淸 맑을 청

혹은 지팡이를 꽂아두고 김매고 북돋우네. ㅡ 동쪽 언덕에 올라 휘파람 불고

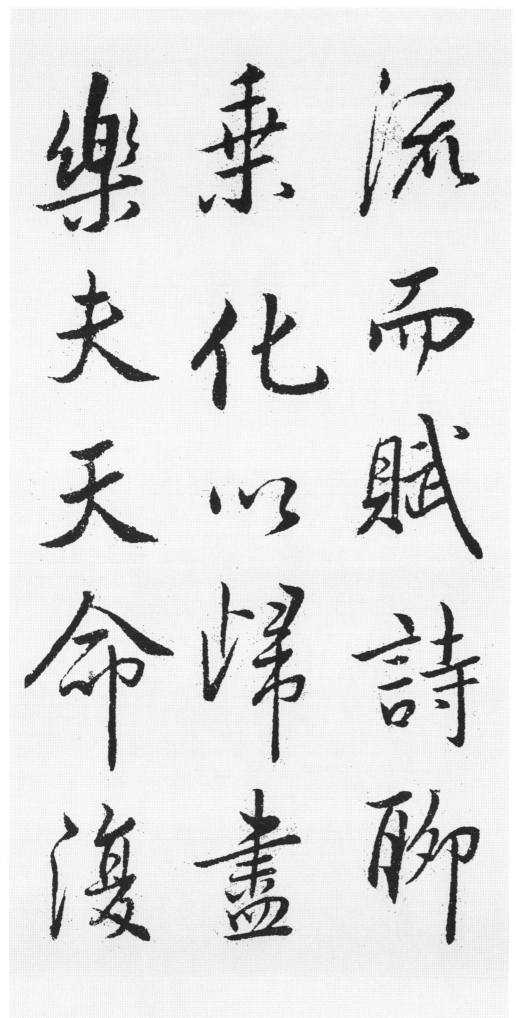

流而賦詩聊
乘化以歸盡
樂夫天命復

流 흐를 류
而 말이을 이
賦 글 부
詩 글 시

聊 힘입을 료
乘 탈 승
化 화할 화
以 써 이
歸 돌아갈 귀
盡 다할 진

樂 즐거울 락
夫 대개 부
天 하늘 천
命 명령 령
復 다시 부

淸流(청류)에 임하여 시를 짓노라. — 자연의 변화에 따라 마침내 돌아가리니、 — 天命(천명)을 즐거워해야지

다시 무엇을 의심 하리오. ―순희 기해년 입추일에 운학거사

奚疑淳熙己亥歲立秋日雲壑居士

동기창 쓰다

書 글 서

董 동독할 동
其 그 기
昌 창성할 창

8. 臨顔眞卿 爭座位稿

太	클 태
上	윗 상
有	있을 유
立	설 립
德	덕 덕
其	그 기
次	차 차
有	또 있을 유
立	설 립
功	공 공
是	이 시
之	갈 지
謂	말할 위
不	아니 불
朽	썩을 후

太上은 德을 세우고 그 다음은 功을 세움에 있으니, 이는 不朽의 이름을 남기는 것이다.

顔魯公

太上有立德其次有立功是之謂不朽

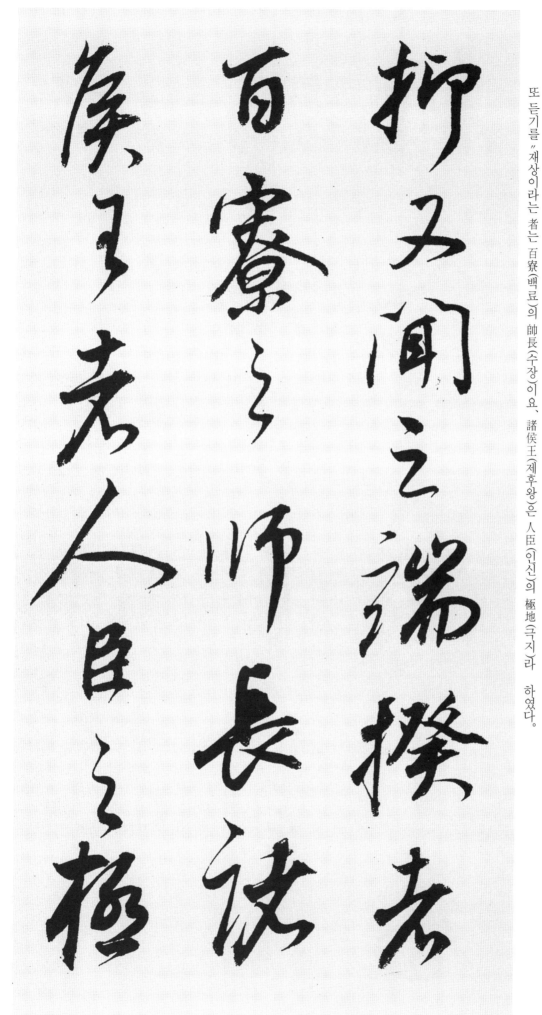

抑又聞之端揆者百寮之師長諸侯王者人臣之極

抑　우러럴 앙
又　또 우
聞　들을 문
之　갈 지

端　끝 단
揆　잡을 규
者　놈 자
百　일백 백
寮　동관 료
之　갈 지
師　스승 사
長　우두머리 장

諸　여러 제
侯　벼슬 후
王　임금 왕
者　놈 자
人　사람 인
臣　신하 신
之　갈 지
極　끝 극

또 듣기를 "재상이라는 者는 百寮(백료)의 帥長(수장)이요, 諸侯王(제후왕)은 人臣(인신)의 極地(극지)라 하였다.

地 땅 지

今 이제 금

僕 종 복

射 벼슬 야

挺 빼어날 정

不 아니 불

朽 썩을 후

之 갈 지

功 공 공

業 일 업

當 당할 당

人 사람 인

臣 신하 신

之 갈 지

極 끝 극

地 땅 지

豈 어찌 기

不 아니 불

以 써 이

才 재주 재

爲 하 위

이제 僕射(복야)는 뛰어난 不朽(불후)의 공훈을 세워 人臣(인신)의 極地(극지)의 위치를 當하였다. 어찌 재주가

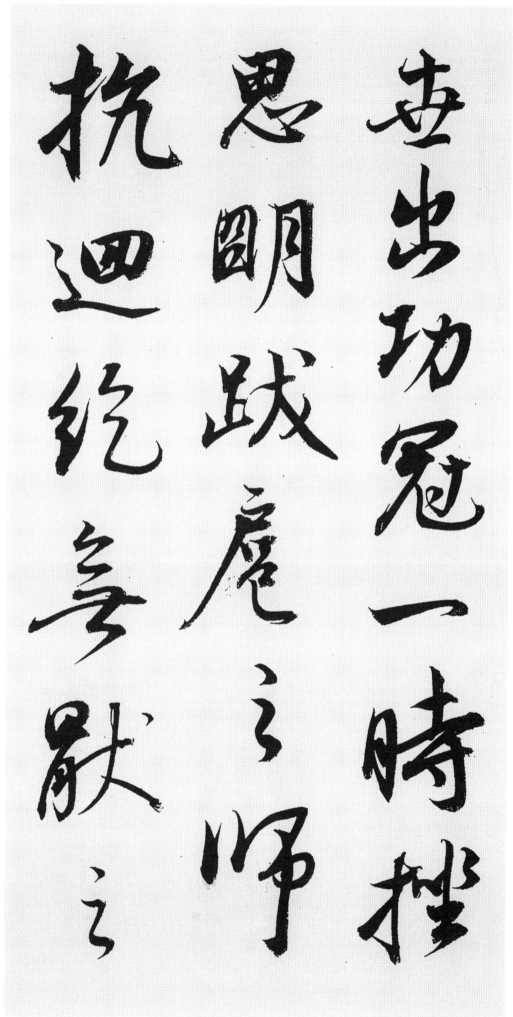

世
出

功
冠
一
時

挫
思
明
跋
扈
之
師

抗
迴
紇
無
厭
之

世　세상 세
出　날 출

功　공 공
冠　벼슬 관
一　한 일
時　때 시

挫　꺾을 좌
思　생각 사
明　밝을 명
跋　걸을 발
扈　날뛸 호
之　갈 지
師　스승 사

抗　대항할 항
迴　돌 회
紇　실끝 흘
無　없을 무
厭　싫을 염
之　갈 지

세상에 뛰어나서 功은 一時에 冠(관)하여 史思明의 跋扈(발호)하는 장수를 꺾고 迴紇(회흘)의 無厭(무염)의

請 청할 청
故 연고 고
得 얻을 득
身 몸 신
畫 그림 화
凌 능가할 능
煙 연기 연
之 갈 지
閣 집 각

名 이름 명
藏 감출 장
太 클 태
室 집 실
之 갈 지
廷 조정 정

爭 다툴 쟁
坐 자리 좌
位 위치 위
帖 문서 첩

請에 대항함이 아니리오. 故로 몸은 凌煙閣(능연각)에 그려지고 이름은 太室廷(태실정)에 소장될 것을 얻었도다 〈쟁좌위첩〉

清故得身畫凌
煙之閣名藏太
室之廷

爭坐位帖

釋文解說

1. 宋詞

p. 11~13

江頭綠暗紅稀燕交飛忽到當年行處恨依依麗淸泪歎人事當與心違滿酌玉壺花露送春歸
上西樓 春暮 〈陸游 詞〉

강나루 푸르러 아직 붉지도 않은데
제비는 번갈아 날아오르네
문득 그해 놀던곳에 이르니
한(恨)은 이어지네
맑은 눈물 흘리며
인생사(人生事) 탄식해 보니
응당 마음과 더불어 어긋나네
옥호에 가득한 술은 꽃의 이슬인데
봄을 보내고 돌아가노라

주 • 依依(의의) : 끝없이 늘어진 모습
• 玉壺(옥호) : 술병, 술의 다름이름

p. 13~15

一重山兩重山山遠天高煙水寒相思楓葉丹菊花開菊花殘塞鴈高飛人未還一簾風月閑
長相思 別意 〈鄧肅 詞〉

첫번째도 또 산이요
두 번째도 산이로다
산은 멀고 하늘 높아 연수(煙水)는 차가운데
서로 생각하니 단풍 붉은때이네
국화는 피었다가
국화는 시드네
변방기러기 높이 날고 사람은 돌아오지 않는데
한 주렴에 바람과 달은 한가롭구나

p. 16~18

錦帳重重捲暮霞屛風曲曲鬪紅牙恨人何事苦離家枕上夢魂飛不去覺來紅日又西斜滿庭芳草襯殘花
浣溪沙 閨思〈秦觀 詞〉

비단 휘장 깊고 깊어 저녁노을 걷어내니
병풍 구비마다 아름다운 미인 앞다투네
인간사 한탄하니 집 떠난 것 괴로운데
침상머리 꿈과 혼은 날아가지 않네
붉은해 떠오르면 또 서(西)로 지는것 깨달으니
정원에 가득한 방초(芳草) 속옷엔 꽃 묻어있네

주
- 重重(중중) : ① 같은 것이 겹쳐져 있는 모양 ② 마음속 깊이 생각하는 모양
- 曲曲(곡곡) : 굴곡이 많은 모양. 굽이굽이
- 紅牙(홍아) : 아름다운 미인의 이빨
- 芳草(방초) : 꽃다운 풀, 아름다운 풀

p. 18~21

玉爐香紅蠟泪偏照畫堂秋思眉翠薄鬢雲殘夜長衾枕寒梧桐樹三更雨不道離情正苦一葉葉一聲聲
空堦滴到明
更漏子 秋怨〈溫庭筠 詞〉

옥로(玉爐)에 향이 타고
붉은 초 눈물 흘리며
그림있는 방 유독 비추리 쓸쓸한 생각 뿐
검푸른 눈썹 엷어지고
아름다운머리 헝클어지니
긴긴 밤에 비단 베게 차가웁네
오동나무엔
삼경(三更)에 빗방울 떨어지는데
이별의 정 진정 괴로워도 말하지 않네
한잎 한잎 잎새마다
한번씩 소리내어
빈 계단에 날샐 때까지 떨어지네

주 • 更漏子(경루자) : 사패이름. 물시계
• 紅蠟(홍랍) : 붉은 초
• 三更(삼경) : 밤 11시부터 이튿날 새벽 1시 사이
• 衾枕(금침) : 이부자리와 벼개

p. 21~24

東風吹柳日初長雨餘芳草斜陽杏花零落燕泥香睡損紅妝香篆暗銷鸞鳳畫屛縈繞瀟湘暮寒輕透薄
羅裳無限思量
畫堂春 春思〈秦觀 詞〉

동풍이 버드나무에 부니 해는 처음 길어져
비온 뒤 방초(芳草)에 해는 기우네
살구 꽃 떨어지고 제비 진흙에 향기나는데
졸음으로 붉은 화장을 덜어버리네
전서글씨엔 난봉(鸞鳳)이 흐릿하게 사라지고
그림그린 병풍엔 소상(瀟湘)의 경치 둘러 얽혀있네
저녁 추위 얇은 비단치마에 가볍게 스미는데
생각하여도 헤아림은 끝이 없구나

주 • 零落(영락) : ①풀과 나무가 말라 시들어 떨어짐 ②떨어져 흔들림. 쓸쓸함
• 紅妝(홍장) : 붉은 화장
• 瀟湘(소상) : 소수와 상수 중국 호남성 남쪽에 있음
• 羅裳(라상) : 엷은 비단으로 만든치마.
• 思量(사량) : 생각하여 헤아림. 깊이 생각함
• 鸞鳳(난봉) : ①덕이 있는 현인. 군자 ②신령스런 새의 이름 ③부부의 정을 비유

p. 24~27

平岸小橋千嶂抱揉藍一水縈花草茅屋數間窓窈窕塵不到時時自有春風掃午枕覺來聞語鳥欹眠
似聽朝雞早忽憶故人令總老貪夢好茫茫忘却邯鄲道
漁家傲 山居〈王安石 詞〉

평탄한 언덕 작은 다리 수많은 봉우리 둘러싸여
휘어진 쪽 물가에는 꽃과 풀들 얽혀있네
띠집 몇칸에 창문은 이늑한데
먼지 이르지 않지만

때때로 바람불어 쓸어내리네

낮잠중에 지저귀는 새소리 들려와 깨고

비스듬히 잠드니 아침 닭소리 일찍 들리는 것 같네

문득 고인(故人)생각하니 모두가 늙어버렸네

꿈속에 좋은 것 탐 하건만

아득하여 한단(邯鄲)의 길 잊어 버렸네.

• 窈窕(요조) : 깊숙한 모양. 아득한 모양. 얌전하고 정숙한 모양

• 茫茫(망망) : 끝없이 먼 모양, 널찍한 모양

• 忘却(망각) : 잊어 버림

• 邯鄲(한단) : 邯鄲之夢에서 유래한 말로써 사람의 부귀 영화는 헛되고 뜻없다는 뜻. 盧生이 邯鄲
에서 道士인 呂翁의 벼개를 빌려서 잠들었다가 꿈에서 부귀, 영화를 누린다는 내용

p. 28~31

憶昔午橋橋上飲坐中多是豪英長溝流月去無聲杏花疏影裏吹笛到天明二十餘年成一夢此身雖在
堪驚閑登小閣看新晴古今多少事漁唱起三更

臨江仙 登閣 〈秦與義 詞〉

옛날 오교(午橋)에서 술마신 일 생각하니

좌중(坐中)은 모두 영웅호걸 이었지

긴 개천에 달빛흘러가도 소리는 없고

살구꽃 드문드문 그림자 스미는데

피리 불다가 하늘은 밝아오네

이십여년을 한낱 꿈만 이루니

이 몸 비록 있어도 감내함에 놀라네

한가히 작은 누각 올라 개인곳 바라보니

고금(古今)의 온갖 일들

어부 노래에 삼경(三更)이어라

• 午橋(오교) : 午橋庄이 있던곳, 지금의 洛陽城 東南에 있음.
唐의 裴度의 별당(別堂)

• 豪英(호영) : 영웅호걸(英雄豪傑)

• 二十餘年(이십여년) : 휘종(徽宗) 政和三年(1113)부터 고종(高宗) 紹興五年(1135)까지의 20년
세월, 이때 작가는 進士로 있었는데 난이 일어나 南渡로 피난다니던 시절
이었음.

2. 紫茄詩 三首

p. 32~34

① 何物崑崙種 어떤 물건이 곤륜(崑崙)의 종자신가
 曾經御苑題 일찌기 어원(御苑)에 쓰인 것 읽었네
 似葵能衛足 해바라기같아 능히 발을 보호하고
 非李亦成蹊 오얏과는 달라 또한 지름길 만드네
 落實尋常味 떨어진 과실은 예사스런 맛인데
 攀條徑寸低 휘어 잡은 가지 한치도 못되네
 玉盤如可薦 옥의 소반에 가히 천거하노니
 寧復悵雲泥 어찌 다시 운니(雲泥)를 서러워하리오

주
- 崑崙(곤륜) : 중국의 西方에 있는 최대의 영산, 西方의 낙토로 서왕모가 산다고 하며 미옥(美玉)
 이 난다고 함.
- 曾經(증경) : 이전에, 이전에 지남
- 玉盤(옥반) : 옥으로 만든 소반
- 尋常(심상) : 대수롭지 않고 범상함. 예사스러움
- 徑寸(경촌) : 한치의 지름, 직경
- 雲泥(운니) : ① 구름과 진흙 ② 서로 차이가 심한 것 ③ 天地

p. 34~36

② 願辨嘉蔬種 좋은 채소종자 분별코자 하여
 應同藿食人 응당 콩잎 먹는이와 함께 하네
 累垂貪結子 아래로 매달려 열매를 탐하지만
 低亞巧藏身 가장자리 낮은 곳은 몸 숨김도 교묘하네
 被千苞坼連 옷은 수많은 꾸러미 터질까 이어지고
 畦萬顆勻淸 밭두둑엔 온갖 알갱이들 두루 정결하구나
 瓜瓜頻擷取 가지 자주 따서 가져가도
 老圃未生嗔 늙은 채마밭 주인은 성내지도 않네

주
- 藿食人(곽식인) : 콩잎을 먹는 사람, 험한 음식을 먹는 이
 벼슬에 있지 않는이

p. 37~39

③ 纂纂稱天苗　　　　오목조목 하늘에 뾰족스레 드려내다

離離見土毛　　　　쑥쑥뻗어 땅의 채소로 드러나네

知非豊歲寶　　　　풍년때는 귀중한 것 아님을 알지만

聊足野夫饕　　　　애오라지 농부 탐내는 것으로 족하네

落處疑爲瓠　　　　떨어질땐 표주박 하려는가 의심하고

投來或似桃　　　　던져 놓으니 마치 복숭아 같기도 하네

米家圖矮樹　　　　미가(米家)는 키 작은 나무로 그렸는데

怪爾切雲高　　　　괴이하다 너는 구름가까이 높기만 하네

董其昌　　　　　　동기창

주 • 纂纂(찬찬) : ① 무성히 모인 모양 ② 계속 이어진 모양

• 離離(리리) : ① 이싹이 길어 뻗어 숙어진 모양

　　　　　　② 사이가 벌어져 친하지 않은 모양

• 切雲(절운) : 구름가까이 접근함.

　　　　　　구름위에 솟아 높은 모양

3. 杜甫詩 七言律詩四首

p. 40~43

①〈宣政殿退朝晚出左掖〉

선정전에서 조회를 마치고 늦게 문하성을 나서면서

天門日射黃金榜　　　천문(天門)의 햇살은 황금편액 비추고

春殿晴熏赤羽旗　　　춘전(春殿)의 갠 기운은 붉은 깃털이네

宮草霏霏承委珮　　　궁궐 풀들 무성해 늘어진 패옥(珮玉)을 잡고

爐煙細細駐游絲　　　향로 연기 가늘어 유사(游絲)들 머물러 있네

雲近蓬萊長五色　　　구름은 봉래궁(蓬萊宮)가까우니 오색빛깔이 길고

雪殘鴟鵲亦多時　　　눈은 지작관(鴟鵲觀)에 내리어 오래도록 남아있네

侍臣緩步歸東省　　　신하들 느린 걸음 동성(東省)으로 돌아가니

退食從客出每遲　　　일 마치고 손님따라 매번 늦게야 나오네

주 • 宣政殿(선정전) : 대명궁(大明宮)뒤의 정오전(正衙殿), 이 곳을 중심으로 동에는 문하성(門下省) 서에는 중서성(中書省)이 위치했음.

• 天門(천문) : 궁궐의 문, 천각

- 蓬萊(봉래) : 대명궁(大明宮)의 다른 이름, 항상 상서로운 기운이 깃든다는 궁궐
- 霏霏(비비) : 풀이 무성히 자란 모양
- 鳷鵲觀(지작관) : 전한(前漢) 무제(武帝)때 지은 감천원(甘泉苑) 가운데 있는 궁전
- 退食(퇴식) : 관청에서 직무를 마치고 집에 돌아와 쉬는 것
- 東省(동성) : 문하성(門下省)을 이름

p. 44~48

② 〈紫宸殿退朝口號〉

자신전에서 퇴근하면서 입으로 읊음

戶外昭容紫袖垂	문밖의 소용(昭容)은 자주소매 늘어 뜨리고
雙瞻御座引朝儀	나란히 어좌(御座) 바라보며 조회 의식 이끄네
香飄合殿春風轉	향기는 온 전각에 떠돌아 봄바람 구르고
花覆千官淑景移	꽃은 여러 관청 덮으니 맑은 경치 옮겨가네
晝漏稀聞高閣報	낮 물시계는 희미하게 높은 누각에서 알리고
天顏有喜近臣知	황제얼굴에 기쁨 있으면 가까운 신하 알아채네
宮中每出歸東省	궁중(宮中)에서 매번 나와 동성(東省)으로 돌아가다가
會送夔龍集鳳池	함께 재상들 전송하러 봉지(鳳池)에서 모이네

주
- 紫宸殿(자신전) : 宣政殿의 북쪽에 있는 正殿
- 昭容(소용) : 중국의 女官으로 正三品에 해당됨.
 唐나라때 三品이상은 자주색 옷을 입었다.
- 高閣(고각) : 성안의 높은 누각. 당사에는 含元殿(함원전), 東南에는 翔鸞殿(상란전)이 있었고,
 西南에는 捿鳳閣(서봉각)이 있었음.
- 夔龍(기룡) : 夔와 龍은 모두 순임금으로 현명한 신하로서 여기서는 당의 훌륭한 재상을 비유함.
- 鳳池(봉지) : 西에 있는 中書省을 말함.

p. 48~52

③ 〈和賈舍人早朝〉

중서사인 賈至의 글 무朝에 화답함.

五夜漏聲催曉箭	오야(五夜)때의 물시계 소리 새벽 화살 재촉하는데
九重春色醉仙桃	구중궁궐(九重宮闕) 봄빛은 선도에 취했네
旗旌日暖龍蛇動	깃발마다 따스한 햇볕에 용과 뱀 꿈틀거리고
宮殿風微燕雀高	궁전의 가는 바람에 제비 참새 높이 나르네
朝罷香煙携滿袖	조회 끝나니 향 연기는 소매 가득 배어있고
詩成珠玉在揮毫	시 지으니 주옥(珠玉)은 붓끝에서 피어나네

欲知世掌絲綸美　대(代)이어 조서 맡은 아름다운일 알고 싶은가

池上於今有鳳毛　봉황지(鳳凰池)위에 요즘 유능한 인재(人才)들 있다네.

주 ・賈至(가지) : 唐의 中書舍人으로 있었다. 가지가 〈早朝大明宮〉이라는 시를 짓자 杜甫, 王維, 岑參이 화답시를 잇달아 지었다.

・箭(전) : 누호(漏壺)를 물시계에서 시각을 나타내는 부표(浮標漂)임.

・世掌絲綸(세장사륜) : 가지가 부친인 賈曾의 뒤를 이어서 황제의 조서를 관장하는 일을 맡고 있는 것.

　　　　　〈여기〉에서 왕의 말씀은 가는 실과 같으나 나올때는 굵은실이 된다는 뜻 〈王言如絲, 其出如綸〉으로 황제의 말씀은 백성에게 영향이 크다는 점을 얘기함. 여기서는 황제의 조서임.

・池上(지상) : 연못은 봉황지(鳳凰池)를 말함.

　　　　　즉, 중서성(中書省)

・鳳毛(봉모) : 봉황의 깃털은 아름다운 문장을 뜻하는데 여기서는 그러한 문장을 써 낸 재능있는 賈至를 지칭함.

p. 52~56

④〈至日遣興奉寄兩院故人〉

동짓날 문하성의 원로들과 양원들에게 보냄

憶昨逍遙供奉班　　지난날 유유히 관청에 일할 때 돌이켜보니

去年今日侍龍顔　　작년 오늘 천자(天子)의 용안(龍顔) 모시었지

麒麟不動爐烟上　　기린(麒麟)은 움직이지 않는데 향로 연기 피어오르고

孔雀徐開扇影還　　공작(孔雀)은 서서히 날개펴 부채그림자 두르네

玉几由來天北極　　옥궤(玉几)는 원래 하늘의 북극에 위치하고

朱衣只在殿中間　　붉은옷 관료는 다만 궁전의 중간에 서 있네

孤城此日堪腸斷　　외로운 성(城) 오늘에 애끓는 아픔 견디는데

愁對寒雲雪滿山　　시름에 찬 구름 바라보니 눈이 온 산에 가득하네

주 ・麒麟(기린) : 기린 모양으로 만든 향로

・孔雀(공작) : 공작 깃으로 만든 부채

・玉几(옥궤) : 玉으로 화려하게 장식한 책상, 즉 임금의 자리를 이름.

・朱衣(주의) : 동지에 거행하는 大禮에서 조회에 참가하는 六品이상의 淸官은 붉은 관복을 입었음.

・兩院(양원) : 門下省과 中書省

4. 念奴嬌 赤壁懷古〈蘇東坡〉

p. 57~63

大江東去浪淘盡千古英雄人物故壘西邊人道是三國周郎赤壁怪石穿空驚濤拍岸捲起千堆雪江山
如畫一時多少豪傑想公瑾當年小喬初嫁了雄姿英發羽扇綸巾談笑間看檣櫓灰飛煙滅故國神游多
情應笑我早生華髮人生如夢一尊還酹江月
東坡赤壁詞 余書數過 如登善多寫枯樹賦也

큰 강 동으로 흘러가는
도도한 물결
千古의 영웅 씻어 버렸네
옛날 보루 서쪽의
사람 다니는 길은
이는 삼국(三國)시대의 주랑(周郞)이 적벽에서
괴이한 바윗돌 하늘을 찌르고
놀란 파도는 강 언덕 두들기며
많은 무더기 눈을 말아 올렸네
강산(江山)은 그림같은데
한때의 호걸(豪傑)들 얼마나 많았던가
주공근의 그때일 생각하나니
소교(小喬) 갓 시집 왔었고
영웅스런 자태에 재기는 넘쳤지
 깃 부채에 윤건 쓰고
담소하는 사이에
노와 돛대는 불에타 재가 되었네
고향 땅 신선한 놀음에
다정스레 웃음에 응하였네
나는 일찍이 흰 머리가 나니
인생은 꿈과 같은 것
한 두루미 술로 강속 달에 따르노라

주 • 周郞(주랑) : 三國時代의 吳의 周瑜(주유). 孫權의 무장으로 魏 曹操를 적벽에서 크게 무찌름.
• 赤壁(적벽) : 중국 湖北省 黃岡縣에 있는 명승지. 三國時代의 전쟁터로 유명
• 小喬(소교) : 형주의 橋公(교공)의 두 딸이 있었는데 절세미인으로 언니는 孫策(손책)의 아내가

되었고 동생은 周瑜(주유)의 아내가 되었는데 동생을 말함.

5. 酒德頌卷〈劉伶〉

p. 64~76

有大人先生以天地爲一朝萬期爲須臾日月爲扃牖八荒爲庭除行無轍跡居無室廬幕天席地縱意所
如止則操巵執觚動則挈榼提壺惟酒是務 焉知其餘有貴介公子縉紳處士聞吾風聲議其所以陳設
禮法似非鵲起先生於是方捧甖承槽銜盃漱醪亦無思無慮其樂陶陶兀然而醉豁爾而醒 靜聽不聞
雷霆之聲熟視不覩泰山之形不覺寒暑之切肌利欲之感情俯觀萬物擾擾焉如江漢之載浮萍二豪侍
側如蜾蠃之與螟蛉

대인선생(大人先生)이란 사람 있었으니, 천지의 시간을 하루 아침으로 삼고 만백년의 세월을 순간으로 삼으며, 해와 달을 창문으로 삼고, 광활한 천지를 정원과 뜰로 삼았다. 길을 감에 바퀴자취도 없고, 거처함에 집이나 오두막도 없으며, 하늘을 천막으로 여기고, 땅을 자리로 삼아 마음가는 대로 맡긴다. 머물러 있을 때는 곧, 크고 작은 술잔을 잡고, 움직일때는 곧 술통을 끌어당겨 술병을 들어 오직 술마시는데만 힘쓰니 어찌 그 나머지의 일을 알리오. 귀족 공자(公子) 및 높은 벼슬아치와 초야의 선비까지도 대인선생의 소문을 듣고서 그 행동을 따지고 예법(禮法)을 늘어놓으니 옳고 그른 것이 까치 떼가 일어나는 듯 하였다. 선생은 이때에 바야흐로 술단지를 들고 술통을 받들어 술 잔을 입에 대고 탁주를 마시고 또 아무 생각도 없고 걱정 없는 듯이 그 즐거움이 도도하였다. 멍청하게 취하기도 하고, 활짝 깨기로 하면서, 조용히 들어도 우레소리 들리지도 않고 자세히 보아도 태산(泰山)의 형상은 보이지 않게 하였다. 춥고 더위가 살갗에 파고 들고 이익과 욕심의 감정도 못 느끼는 듯하며 만물을 우러보고 굽어보고 이러저리 마치 장강(長江)과 한수(漢水)에 떠있는 부평초(浮萍草) 같게 하며 두 호걸이 곁에 있어도 작은 나나니벌과 배추벌레 같게 하였다.

주 • 大人先生(대인선생) : 작자 유령(劉伶)이 자신을 가리켜 한 말이다. 대인은 노장(老莊)에서 말하는 천지자연의 대도(大道)를 얻은 사람. 곧 작가가 자신의 지기(志氣)의 광대함을 나타낸 말이다.
• 萬期(만기) : 기(期)는 백년을 뜻함. 만백년은 헤아릴 수 없는 오랜 세월.
• 須臾(수유) : 잠깐, 아주 짧은 시간
• 扃牖(경유) : 창문
• 八荒(팔황) : 광활한 천지
• 轍跡(철적) : 수레바퀴의 자취, 즉 사람이나 수레가 다니는 길
• 縱意所如(종의소여) : 마음이 가고자 하는대로 하는 것

- 操卮執觚(조치집고) : 크고작은 술잔을 잡음. 치(卮)는 큰 술잔
 고(觚)는 모가 난 술잔
- 挈榼提壺(설합제호) : 술통을 끌어당기고 술병을 듦. 합(榼)은 술통, 제(提)는 거(擧)와 같은 뜻.
- 貴介(귀개) : 신분이 귀한 사람. 개(介)는 대(大)의 뜻
- 公子(공자) : 귀족의 자제
- 縉紳(진신) : 본디는 홀(笏)을 조복의 대대(大帶)에 꽂는다는 뜻인데, 전하여 귀현(貴顯)한 사람, 즉 높은 벼슬아치.
- 處士(처사) : 초야에 묻혀 사는 덕이 높은 선비
- 捧罌承槽(봉앵승조) : 술단지를 들고 술통을 받듦. 앵(罌)은 작은 술단지. 조(槽)는 술을 저장해 놓는 통.
- 漱醪(수료) : 탁주(濁酒)로 양치질함. 즉 탁주를 마신다는 뜻
- 陶陶(도도) : 화락한 모양
- 兀然(올연) : 아무것도 모르는, 멍청한
- 泰山(태산) : 산동성(山東省)에 있는 중국 제일의 명산. 혹 태산(太山)이라고도 함.
- 寒暑之切肌(한서지절기) : 살가죽을 파고드는 추위와 더위
- 擾擾(요요) : 많은 것이 뒤섞여 어지러운 모양
- 江漢(강한) : 장강(長江)과 한수(漢水)
- 浮萍(부평) : 부평초, 개구리밥
- 蜾蠃(과라) : 나나니벌. 가늘고 작은 벌
- 螟蛉(명령) : 나비와 나방류의 유충. 배추벌레. 나나니벌이 명령을 잡아다 새끼에게 먹이는데 옛사람들은 나나니벌이 명령을 잡아다가 나나니벌로 길러낸다고 생각했다.

6. 赤壁詞

p. 77~83

① 〈前赤壁 詞〉
七月之望將將友扁舟赤壁江渚漁樵凌萬頃水月空明一色星斗縱橫簫歌飄渺天地爲主客浩然風御樂甚秋悲安得問取孟德何雄周郎方少風與波相擊造物茫茫消更長能禁詩章狼藉蛟舞烏飛麋游鹿變似魚蝦肴核匏尊桂棹露坐山蒼月白

칠월 음력 보름에
아름다운 편주(扁舟)와 적벽을 벗하여
강저(江渚)에 어초(漁樵)하고 만경창파(萬頃蒼波) 긴니갈제
물과 달빛 밝고 맑아 한 색이라

성두(星斗)는 이리저리 모였다 흩어지니

퉁소소리 멀리도 날아가고

천지(天地)는 나그네를 주인 삼네

호연히 바람을 타니 즐거움이 심하도다

가을날 슬픈겨울 어찌 맹덕(孟德)에게 물어보리

무엇으로 주랑(周郎)이 영웅이런가

작은바람은 아득하여 파도 더불어 서로 마주치네

천지만물은 사라지고 자라나

능히 시와 글 맞으니 이리저리 흩어지네

교룡은 춤추고 까마귀 날아가고

고라니 노니 사슴은 변하는데

물고기 새우는 안주와 같네

쪽박 술잔에 계수나무 노저으니

이슬은 산에 내리고 흰달은 밝기만 하네

[주]
- 將將(장장) : ① 엄숙하고 바름 ② 매우 아름다운 모양 ③ 넓고 큰 모양, 높은 모양
- 浩然(호연) : ① 물이 거침없이 흐르는 모양 ② 태연한 모양 ③ 마음이 넓고 뜻이 아주 큰 모양
- 安得(안득) : 어찌 그러하지 않으리오. 무엇. 어느
- 茫茫(망망) : ① 넓고도 먼 모양 ② 지쳐 피곤한 모양 ③ 흐릿하고 똑또가지 않은 모양
- 孟德(맹덕) : 조조의 字임.
- 周郎(주랑) : 吳의 주유(周瑜) 조조의 백만대군을 적벽에서 무찌름
- 狼籍(낭적) : 어지러이 흩어짐. 자(藉)는 압운 관계로 여기서는 적으로 읽음.

p. 83~91

② 〈後赤壁 詞〉

寥天木下雪堂人見霜影一輪臨戶俯仰江山曾游處復此行歌夜步有客無酒有酒無肴網魚來薄暮水
落江清斷岸蟒蟒孤露疇昔橫口所之披龍履虎曾不謀諸婦羽士玄言爲起予夢久矣須臾得寤悄然而
悲肅然而恐偶翅風流過跨鶴歸來赤壁望中如顧

乙卯歲顧光祿造靑蓮舫余 與莫廷韓徐孟孺輩爲泛 宅之游時宋安之李書聊以應之其昌

쓸쓸한 하늘 나뭇잎 설당(雪堂)에 떨어지고 사람들 서리 그림자 바라보니

달빛이 창가에 다가오네

강산(江山)을 굽어보고 우러러봐도 일찍이 놀던 곳이라

또다시 찾아와 밤에 거닐며 노래 부르네

객은 있는데 술은 없고

술은 있어도 안주가 없어

그물로 고기잡아 저물 때 돌아오네

물은 줄어들고 강은 맑은데

깍아지른 언덕은 쓸쓸히 드러나네

어제밤 횡구(橫口) 어귀 지나다가

용을 헤치고 범을 밟았네

일찍이 아내에게 얘기하지 못했지만

도사는 현묘한 말로 내 꿈을 깨우는 지라

잠깐 잠깨었도다

쓸쓸하여 슬프고

숙연하여 두려워

우연히 새털 바람에 빨리 지나가는데

학은 적벽으로 돌아가고

바라보는 중에 돌아보는 것 같네

을묘년에 고광록이 청련방에 와서 나와 막정한

서맹유 친구들과 더불어 집에서 배타고 놀때

송안지가 글을 보내와 이에 응하여 얘기하며 놀다. 기창

주 • 雪堂(설당) : 東坡(동파)가 원풍3년(1080년) 황주로 유배되었는데 그곳에 눈이 내릴적에 초가
　　　　　집은 짓고 사방에 벽에 설경을 그려놓아 이름을 설당이라고 하였다.

• 謀諸婦(모저부) : 아내에게 그것을 의논하다. 諸(저)는 之於의 뜻.

• 水落(수락) : 물이 줄어 듬.

• 悄然(초연) : 쓸쓸한 모양

• 肅然(숙연) : 삼가하고 두려워하는 모양

• 羽士(우사) : 새 깃털입은 선비, 즉 도사

• 疇昔(주석) : 어제 저녁

• 蟒蟒(린린) : ① 비늘과 같이 선명하고 아름다운 모양

　　　　　② 바람이 불어 파도가 비늘과 같은 모양

7. 歸去來辭〈陶淵明〉

p. 92~119

歸去來兮	돌아 갈 것이여
田園將蕪胡不歸	田園이 장차 묵으려 하니 어찌 돌아가지 않으리요
旣自以心爲形役	이미 스스로 마음으로써 몸의 使役이 되니
奚惆悵而獨悲	어찌 근심하여 홀로 슬퍼하랴.
悟已往之不諫	이미 지난 일 돌이킬 수 없음을 깨닫고
知來者之可追	來者의 따를 수 있음을 알았노라.
實迷途其未遠	진실로 길에서 혜매되 그 아직 멀지 않음이니
覺今是而昨非	지금은 옳으나 어제는 틀렸음을 깨달았네
舟搖搖以輕颺	배는 가벼운 바람에 흔들흔들 거리고,
風飄飄而吹衣	바람은 펄럭펄럭 옷자락 날리네.
問征夫以前路	나그네에게 앞길을 물어보니,
恨晨光之熹微	새벽빛의 희미함이 한스럽네
乃瞻衡宇	이에 형우(衡宇)를 바라보고
載欣載奔	기뻐하며 달려가네
僮僕歡迎	동복(僮僕)은 기쁘게 맞아주고,
稚子候門	어린아들은 문에서 기다리네.
三逕就荒	삼경(三徑)은 이미 거칠어 졌지만
松菊猶存	송국(松菊)은 아직도 남아있네.
携幼入室	아이 이끌고 방으로 들어가니
有酒盈樽	술이 있어 두루미에 가득찼구나
引壺觴以自酌	단지와 잔을 끌어다가 스스로 잔질하고,
眄庭柯以怡顏	정원의 나뭇가지 바라보며 얼굴에 기쁜 표정 드리우네
倚南窓以寄傲	남창에 의지하여 태연히 앉아
審容膝之易安	무릎 용납할 곳을 찾으니 편안함을 알겠네.
園日涉以成趣	정원을 날마다 거닐며 멋을 이루고,
門雖設而常關	문은 비록 있으나 항상 닫혀있네.
策扶老以流憩	지팡이로 늙음을 부축하여 아무 곳에 쉬고
時矯首而遊觀	때로는 머리돌려 마음대로 바라본다.
雲無心以出岫	구름은 무심하여 산웅덩이에서 솟아나고
鳥倦飛而知還	새는 날기도 지쳤지만 돌아옴을 아는구나
景翳翳以將入	햇볕은 어둑하여 장차 지려고 하는데

撫孤松而盤桓	외로운 소나무 어루만지고 서성거리네.
歸去來兮	돌아갈 것이여
請息交以絶游	청하건데 사귐도 그만두고 노는 것도 끊으리라.
世與我而相遺	세상은 나와 더불어 어긋나니
復駕言兮焉求	다시금 수레에 올라 무엇을 구하리오,
悅親戚之情話	친척의 정겨운 얘기 기뻐하고,
樂琴書以消憂	琴書(금서)를 즐겨하여 근심을 없애리라.
農人告余以春及	농민이 나에게 봄이 옴을 알리니.
將有事於西疇	장차, 西疇(서주)에 일이 있으리라.
或命巾車	때론 巾車(건거)에 명하고,
或棹孤舟	혹은 孤舟(고주)를 저으면서
旣窈窕以尋壑	이미 구불한 깊은 골짜기를 찾기도 하고,
亦崎嶇而經丘	또 높낮은 언덕을 지나가네.
木欣欣以向榮	나무는 흐드러져 무성하고,
泉涓涓而始流	샘은 졸졸 솟아 흐르기 시작하네.
善萬物之得時	만물의 때를 얻음은 즐거운데,
感吾生之行休	나의 삶의 동정은 느끼는구나.
已矣乎	아서라
寓形宇內	形體(형체)를 이 세상에서 부침이
復幾時	다시 몇 때나 되겠는가.
曷不委心任去留	어찌, 마음에 맡겨 가고 머무는 것을 맡기지 않는가
胡爲乎遑遑欲何之	무엇 때문에 바쁘게 서둘러 어디론가 가고자 하는가
富貴非吾願	富貴(부귀)는 내 원하는 바 아니며
帝鄕不可期	신선은 가히 기약하지 않으리.
懷良辰以孤往	좋은 시절을 생각하여 홀로 가고,
或植杖而耘耔	혹은 지팡이를 꽂아두고 김매고 복돋우네.
登東皐以舒嘯	동쪽 언덕에 올라 휘파람 불고
臨淸流而賦詩	淸流(청류)에 임하여 시를 짓노라.
聊乘化以歸盡	자연의 변화에 따라 마침내 돌아가리니,
樂夫天命復奚疑	天命(천명)을 즐거워해야지 다시 무엇을 의심 하리오.

淳熙己亥歲立秋日 雲壑 居士書 董其昌
순희 기해년 입추일에 운학거사 동기창 쓰다

주　• 來(래) : 助字

- 胡(호) : 어찌
- 形役(형역) : 육체에 매이는것 使役되는것.
- 惆悵(추창) : 슬퍼하고 근심하는것.
- 搖搖(요요) : 흔들흔들 거리는 모양
- 飄飄(표표) : 펄럭거리는 모양
- 征夫(정부) : 길가는 나그네
- 熹微(희미) : 밝지 못하고 어슴푸레한 모양.
 작가는 晞微로 씀.
- 衡宇(형우) : 형문(衡門) 곧 집의 문과 처마
- 載(재) : 곧
- 三徑(삼경) : 마당의 작은 세 갈래길, 오솔길
 漢代의 蔣詡(장후)의 幽居(유거)에 三徑이 있었다고 전하고, 소나무, 대나무, 국화
 의 길이라고 해석하는 이도 있음
- 寄傲(기오) : 거리낌없이 자유스러운 모습. 두려운것없는 태연한 제세로 있는것
- 審(심) : 잘 안다는것.
- 流憩(유계) : 아무데서나 자유롭게 쉬는것.
- 矯(교) : 높이 드는것.
- 翳翳(예예) : 어둑어둑한 모양.
- 盤桓(반환) : 서성거리는 것.
- 相遺(상유) : 서로 잊는다. 혹은 違라고도 함.
- 巾車(건거) : 소건으로 씌운 수레. 장식한 수레.
- 崎嶇(기구) : 산길이 평탄치 않고 구불구불한 것.
- 欣欣(흔흔) : 즐거운듯 활기찬 모습
- 涓涓(연연) : 샘물이 퐁퐁솟는 모양
- 已矣乎(이의호) : 이미 틀렸다. 모두가 끝났다.
- 宇內(우내) : 이세상
- 去留(거류) : 자연의 변화추이.
- 遑遑(황황) : 바쁜 모양
- 帝鄕(제향) : 신선의 나라. 영원한 나라.
- 良辰(양신) : 좋은 시절
- 植杖(치장) : 지팡이를 흙에 박아 세우는것.
- 舒嘯(서소) : ①천천히 휘파람 부는것. ②소리를 길게 빼서 노래하는것.

8. 臨顏眞卿爭座位稿

p. 116~120

太上有立德 其次有立功 是之謂不朽 抑又聞之端揆者 百寮之師長 諸侯王者 人臣之極地 今僕射
挺不朽之功業 當人臣之極地 豈不以才爲世出 功冠一時挫思明跋扈之師 抗廻紇無厭之請 故得
身畵凌煙之閣名藏太室之廷
爭坐位帖

太上은 德을 세우고 그 다음은 功을 세움에 있으니, 이는 不朽의 이름을 남기는 것이다. 또 듣
기를 "재상이라는 者는 百寮(백료)의 帥長(수장)이요, 諸侯王(제후왕)은 人臣(인신)의 極地
(극지)라" 하였다.
이제 僕射(복야)는 뛰어난 不朽(불후)의 공훈을 세워 人臣(인신)의 極地(극지)의 위치를 當하
였다. 어찌 재주가 세상에 뛰어나서 功은 一時에 冠(관)하여 史思明의 跋扈(발호)하는 장수를
꺾고 廻紇(회흘)의 無厭(무염)의 請에 대항함이 아니리오.
故로 몸은 凌煙閣(능연각)에 그려지고 이름은 太室廷(태실정)에 소장될 것을 얻었도다
〈쟁좌위첩〉

주
- 太上(태상) : 최고의 것, 최고의 가치
- 端揆(단규) : 宰相(재상)을 이름. 政務(정무)를 바르게 베푸는 이.
- 百寮(백료) : 百僚(백료) 곧, 모든 벼슬아치.
- 僕射(복야) : ① 秦의 弓射를 주관하던 관리. ② 唐 宋때의 재상의 벼슬.
- 凌煙閣(능연각) : 唐太宗이 功臣들의 초상을 그려 놓은 당
- 太室廷(태실정) : 周 文王때의 신령스런 궁전을 말함. 엄숙 청정한 궁전을 이르는 것.

索 引

編著者 略歷

裵 敬 㻱

1961년 釜山生
雅號 : 硏民

▪ 수상
• 대한민국미술대전 우수상 수상
• 월간서예대전 우수상 수상
• 한국서도대전 우수상 수상
• 전국서도민전 은상 수상

▪ 심사
• 대한민국미술대전 서예부문 심사
• 부산미술대전 서예부문 심사
• 전국서도민전 심사
• 제물포서예문인화대전 심사
• 신사임당이율곡서예대전 심사
• 포항영일만서예대전 심사
• 운곡서예문인화대전 심사
• 김해미술대전 서예부문 심사
• 대한민국서예문인화대전 심사
• 부산서원연합회서예대전 심사
• 울산미술대전 서예부문 심사
• 월간서예대전 심사
• 탄허선사전국휘호대회 심사
• 청남전국휘호대회 심사
• 경기미술대전 서예부문 심사

▪ 전시출품
• 대한민국미술대전 초대작가전 출품
• 부산미술대전 초대작가전 출품
• 전국서도민전 초대작가전 출품
• 한 · 중 · 일 국제서예교류전 출품
• 국서련 영남지회 한 · 일교류전 출품

• 부산전각가협회 회원전
• 개인전 및 그룹 회원전 100여회 출품

▪ 현재 활동
• 대한민국미술대전 초대작가(한국미협)
• 부산미술대전 초대작가(부산미협)
• 한국서도대전 초대작가
• 전국서도민전 초대작가
• 청남휘호대회 초대작가
• 월간서예대전 초대작가
• 한국미협 초대작가 부산서화회 부회장
• 한국미술협회 회원
• 부산미술협회 회원
• 부산전각가협회 회장 역임
• 한국서도예술협회 회장
• 문향묵연회, 익우회 회원
• 연민서예원 운영

▪ 번역 출간 및 저서 활동
• 왕탁행초서 및 40여권 중국 원문 번역
• 문인화 화제집 출간

▪ 작품 주요 소장처
• 신촌세브란스 병원
• 부산개성고등학교
• 부산동아고등학교
• 중국남경대학교
• 일본 시모노세끼고등학교
• 부산경남 본부세관

부산시 중구 해관로 59-1 (중앙동 4가 원빌딩 303호 서실)
Mobile. 010-9929-4721

月刊 書藝文人畵 法帖시리즈 35 동기창서법

董 其 昌 書 法 (行草書)

2022年 3月 15日 발행

저 자 배 경 석

발행처 書藝文人畵 서예문인화

등록번호 제300-2001-138
주소 서울시 종로구 인사동길 12, 310호(대일빌딩)
전화 02-732-7091~3 (도서 주문처)
　　　02-738-9880 (본사)
FAX 02-725-5153
홈페이지 www.makebook.net

값 14,000원